色彩创意设计
COLOR CREATIVE DESIGN

Elena Miska设计。

"我们爱设计" 系列丛书

色彩创意设计

● 陈珊妍　著
● 东南大学出版社｜南京

出书只是想抛砖引玉——我相信教育可贵之处在于经验的传承，像点灯但不是路径指引，不是技术的交棒，而是学生自我与未来力的激养，老师只能陪伴一时。

——李欣频（中国台湾）

色彩学可以说是设计的开始。每一张形象生动的招贴，每一幅色彩缤纷的插画，每一个琳琅满目的橱窗，每一个令人"食指大动"的APP……世界因为拥有色彩而变得丰富和奇妙，色彩渗入到生活的每一个角落，无处不在的设计中，都有着色彩学不可小觑的功劳。

设计需要色彩，平面设计、工业设计、服装设计、展示设计、建筑设计等等，都离不开对色彩的运用和安排，给人们第一印象的往往是色彩应用。色彩是设计中非常重要的一个元素，只要有设计，就必然会牵涉色彩的选取和搭配。设计师采用色彩来吸引受众的目光，来引导观者，或用不同的色彩心理反应传达作品信息。一本杂志，一块围巾，一个标志，其色彩运用的好坏与否都会直接影响到人们对它的态度，色彩的设计配搭已经融入大众的生活之中。

设计作品从来没有对与错，只有它所呈现的审美性和实用性被认可的程度高与不高，或者它是否能引发对社会的启迪。任何设计作品，都不是简单的元素组合与创造，它是物与人综合的结果。设计师必须根据自身的感受和审美，并根据创

PREFACE 写在前面

作目的，有针对性地选择、处理和表达设计构成元素。设计作品的美感是共性的、普遍性的，也是具有时代特征的。今天的社会，科学技术日新月异，人们对生活、对环境的理解也发生了显著改变。设计为社会服务，永远没有终结。同样，对于色彩设计的研究，也要顺应时代的要求。新理念、新技术、新媒体以及新的审美意识等，是我们此次研究色彩设计新的侧重点。

在本书中，我们剖析和讲解色彩学科的基本元素、结构以及原理，研究它独有的特征和形式；并在每个章节中从色彩原理到色彩作品解析再到具体的设计作品的运用，对学生的观察能力和思维能力进行循序渐进式的培养。我们提倡多领域多层面地剖析设计原理，开阔学生视野，拓展学生思维。学生学习色彩设计的最终目的不仅仅是一张色彩设计作业的创作，而是将学习到的色彩原理和各种形式美法则运用到具体的设计作品中，真正地为设计而服务。

设计师除了要掌握色彩设计基础理论知识和表现设计理念的技能外，还必须具有敏锐的观察力和创新的思维能力，具有新颖的设计理念和时代意识。理论有利于掌握专业技能，视野有利于拓宽思维领域，思考有利于培养独创能力。

希望本书的色彩之旅陪同大家感受色彩的点滴，也成为设计师案头可以随手翻阅的配色小词典。我们学习，我们观察，我们思考，我们创作，我们在进行中……

笔者于2017年，杭州

CONTENT 目录

 走进色彩设计

1.1 色彩的综述　　　　　　　　　010
1.2 光与色　　　　　　　　　　　014
1.3 色彩种类　　　　　　　　　　018

② **感受色彩元素**

2.1 感受色彩　　　　　　　　　　024
[2.1.1] 色面积　　　　　　　　　024
[2.1.2] 色形状　　　　　　　　　028
2.2 色彩元素　　　　　　　　　　034
[2.2.1] 色相　　　　　　　　　　034
[2.2.2] 明度　　　　　　　　　　036
[2.2.3] 纯度　　　　　　　　　　038
[2.2.4] 色调　　　　　　　　　　040

③ 色彩的形式语言

3.1 色彩混合 044
[3.1.1] 加色混合 044
[3.1.2] 减色混合 046
[3.1.3] 中性混合 048

3.2 色彩感觉 050
[3.2.1] 温度 050
[3.2.2] 情绪 052
[3.2.3] 重量 054
[3.2.4] 空间 056
[3.2.5] 软硬 058
[3.2.6] 虚实 060
[3.2.7] 华丽与质朴 060

3.3 色彩肌理 062

3.4 色彩对比 066
[3.4.1] 同时对比 066
[3.4.2] 位置对比 068
[3.4.3] 面积对比 068
[3.4.4] 明度对比 070
[3.4.5] 色相对比 072
[3.4.6] 纯度对比 074
[3.4.7] 综合对比 074

3.5 色彩调和 076
[3.5.1] 同一调和 076
[3.5.2] 近似调和 078
[3.5.3] 重复调和 078

3.6 色彩标示体系 080
[3.6.1] 孟塞尔色彩体系 080
[3.6.2] 奥斯特瓦尔德色彩体系 082
[3.6.3] 日本色研体系 084

④ 色彩的表达

4.1 印象配色 086
[4.1.1] 自然色 088
[4.1.2] 传统文化 094

4.2 采集与重构配色 100

⑤ 色彩的设计应用

5.1 色彩心理 106
5.2 色彩的综合表达 110
5.3 色彩的联想与象征 114
5.4 设计色彩的基本配搭与应用 138

附录

色彩常用术语 158
常用图片存储格式介绍 159

参考书目

走进色彩设计
ENTER COLOR DESIGN

le-pli-postal设计。

① 走进色彩设计

1.1 色彩的综述
1.2 光与色
1.3 色彩种类

1.1 色彩的综述

我们生活在五彩斑斓的色彩世界里，金色的阳光、碧波荡漾的湖水、粉红娇嫩的鲜花、白皑皑的雪、美丽的绘画……这些都给我们带来了快乐和愉悦的视觉享受。世界因为拥有色彩而变得丰富和奇妙，色彩渗入到每一个角落，无处不在，我们无法想象只有黑白灰的世界将会怎样。

在漫长的历史发展过程中，人类对于色彩的认识也在不断地发展，从牛顿发现光谱，到雷比隆发现原色特征，创立色理理论基础，再到法国化学家M.E.切夫雷发现同时对比和色彩相互感立原理，大大地影响到了19世纪的画家们，使得外光写生绘画得到了发展。色彩的补色并置使得色彩的纯度得到了提升，印象派绘画成为一个流派写入美术史。而后色彩逐渐从写生性转变为表现性，最后成为一个独立的研究主体。色彩研究慢慢地延伸到各个领域，其中自然也包括设计领域。

设计之中需要色彩。平面设计、工业设计、服装设计、展示设计、建筑设计等等，都离不开对色彩的运用和安排。色彩是设计中很重要的一个元素，给人们第一印象的往往是色彩元素。因此只要有设计，就必然会牵涉色彩的选取和搭配。设计师采用色彩来吸引受众的目光，来引导观者，或用不同的色彩心理反应传达作品信息。一本杂志，一块围巾，一张招贴，其色彩运用的好坏与否都会直接影响到人们对它的喜爱程度，色彩的设计配搭已经融入大众的生活之中。

色彩设计，是艺术设计的基础理论之一，它与二维设计和三维设计有着不可分割的关系。色彩设计，就是色彩的创造，是色彩表现形式的创造性思维方式，是以色彩要素和色彩造型关系为研究对象的纯粹构成活动及成果。色彩设计注重对于色彩本质的研究，从人对色彩的知觉和心理效果出发，用科学分析的方法，把复杂的色彩现象还原为基本要素，其色彩组织形式以抽象形态为主，训练过程以理性的排列组合程序为主，是利用色彩在空间、量与质上的可变性，按照一定的规律去组合各构成之间的相互关系，再创造出新的色彩效果的过程。

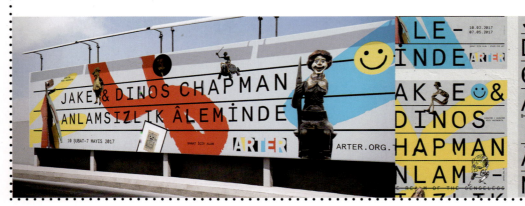
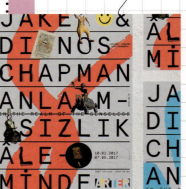

左页图 Jake & Dinos Chapman 的招贴设计与户外广告，通过明快的红、黄、蓝色块传递给观众第一视觉印象。

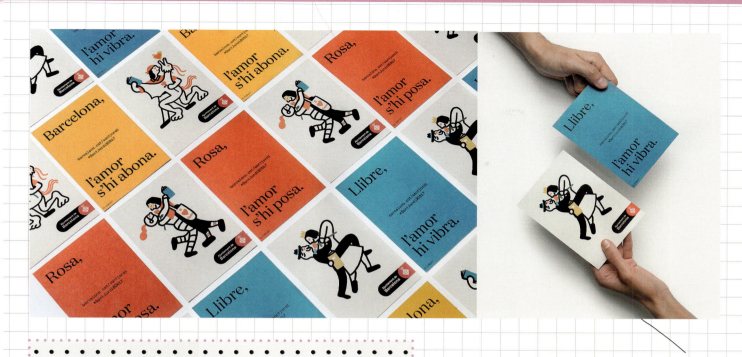

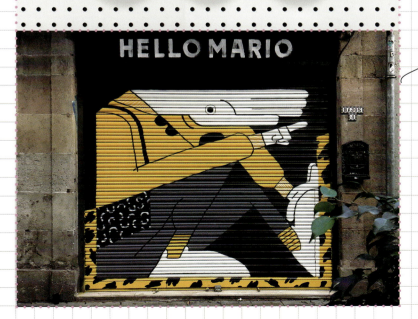

右页上图Sant Jordi Barcelona设计，关于爱情的主题，简单高纯度的色彩，生动地"拥抱"图形，彰显西班牙人的自由和热情。

右页下图"hello Mario"是位于巴塞罗那的一个小范围创意项目，艺术家用简单的黑、白、黄、灰四色手绘了户外门。

牛顿发现光谱对于色彩学的研究进步有着重大的作用，而同时，牛顿也是一位音乐爱好者，他尝试将音乐知识应用于光与色彩的研究。他把光的特点与音乐的特点进行类比，并将研究结论写于1675年向英国皇家学会提交的一篇论文中："声音的和谐与否取决于空气的振动特性，而色彩的和谐与否取决于光的振动特性。"

1.2 色彩的综述

作为艺术设计的色彩基础而言,色彩设计是一门多学科交叉的学科,物理学、生理学、心理学、审美学等都是色彩设计所涉及的学科。设计师的任务是为人们生活的方方面面提供美的设计,满足人们对于色彩美的需求,也正是这样的持续发展,才能使得色彩学不断地完善进步。因此,作为一名设计师或准设计师,对于色彩的认知、感觉、审美和表现力的培养与训练是一门必需的课程。

本书探讨了色彩的学习方法、思维形式及相关创意应用的方法、原理等,配以大量优秀色彩图例,旨在通过理论基础知识与方法的学习,培养学生在色彩表现形式上的一种创造性思维方式,架起一座基础学习与设计实践的桥梁。在本书中,我们更多地希望大家能结合理论,将形式基础与艺术设计联系起来,从优秀的设计作品中汲取养分,本书中选取的尤秀案例的范围很广,可能是书籍装帧、包装、招贴、展示、服装设计,也可能是产品设计、建筑设计、装置等等。这些最新图例,有的充满图形的趣味性,有的是经典的大师之作,各具特色,但是同样的是,不同领域的"它们"将带我们领略色彩的魅力,带我们进入一个缤纷的形式语言世界,更加感性地带给大家体会和启发。通过对色彩的属性、调和、面积、聚散、位置、方向、肌理、情感等基本构成要素的认识,掌握在色彩应用中的表现方法、应用方法、传达方法,提升对色彩的理性认知与感性应用能力。

希望这本色彩书不又为大家讲解色彩的原理和构成知识,也成为设计师案头可以随手翻阅的配色小词典。好,让我们从生活中点滴的色彩感受开始,从色彩的原理解释开始,进入我们的色彩之旅。

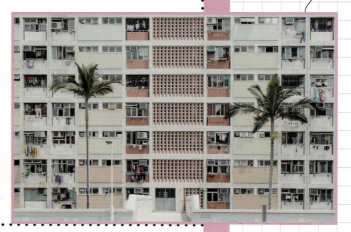

右页图 由Tierra Connor 设计的Valentine邮票。

左页图 位于香港的住宅外立面色彩改造设计,通过粉色系、渐变色的使用,使住宅区外墙焕然一新,提升视觉体验。

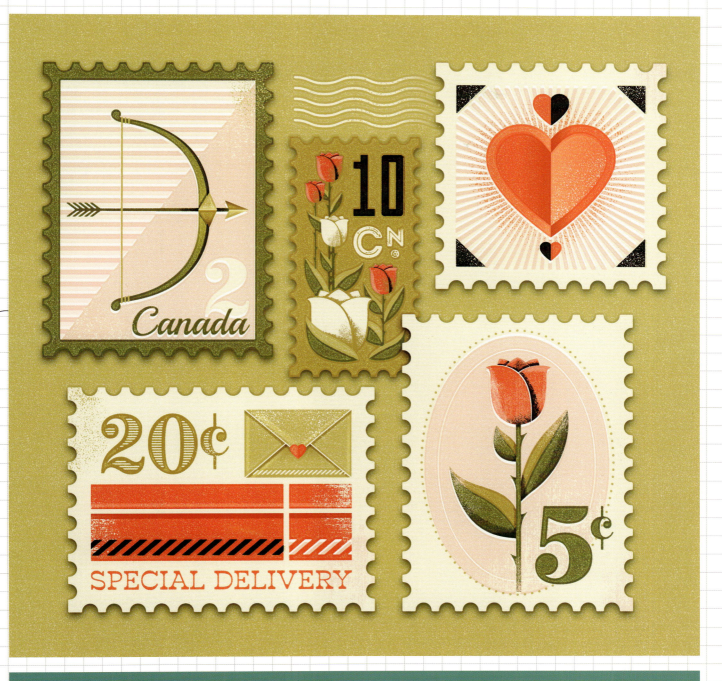

牛顿在定义光色谱时认为，音乐与色彩应有着共同的基础，音乐有着七个音符，光谱也有七种颜色，以红、橙、黄、绿、青、蓝、紫构成的七个色阶与七度音阶有着同样美妙的韵律感。他说："在把颜色散开来之后，我发现每种颜色正好就出现在它相应的位置上，匀称地排列成一串，仿佛构成了音乐中的一个个音符。"

1.2 光与色

<mark>光与色有着密不可分的关系，光刺激眼睛所产生的视感觉为色彩；可以说，色彩是一种视觉形态，是眼睛对可见光的感受。色彩产生的必要条件为光、物体和人。</mark>光，是感知的条件；色，是感知的结果。各种物体因吸收和反射光量的不同，而呈现出精彩纷呈的"花花世界"来。

光是一种电磁波，其特性随着波长而改变。波长范围为380～780nm的电磁波所携带的能量能刺激人的器官，产生光感，称为可见光。在这段可见光谱中，不同波长的电磁波产生不同的色彩感觉。

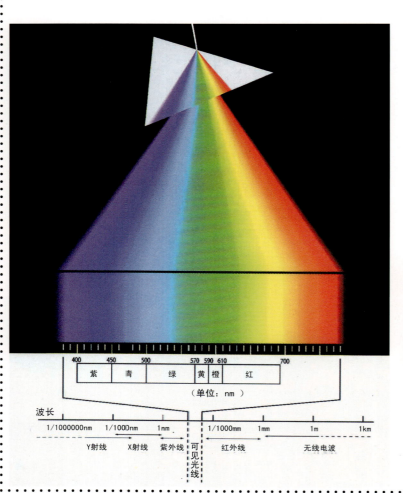

左页图 太阳光可见光线中，长波长有：红色（780～610nm）、橙色（610～590nm）；中波长有：黄色（590～570nm）、绿色（570～500nm）；短波长有：青色（500～450nm）、紫色（450～380nm）。太阳光可见光线是能使人感觉到色彩的光线，有温暖的作用，紫外线能使人的皮肤变黑。

红外线			有温暖的作用
太阳光线	可见光线	长波长 红色（780～610nm）	使人感受到色彩的光线的变化
		长波长 橙色（610～590nm）	
		中波长 黄色（590～570nm）	
		中波长 绿色（570～500nm）	
		短波长 青色（500～450nm）	
		短波长 紫色（450～380nm）	
紫外线			使皮肤变黑

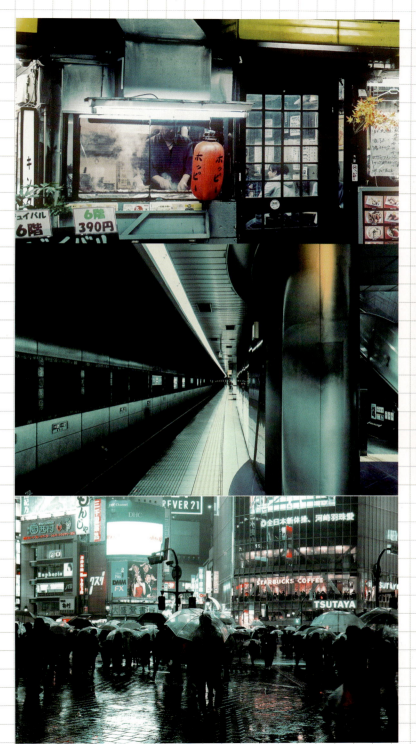
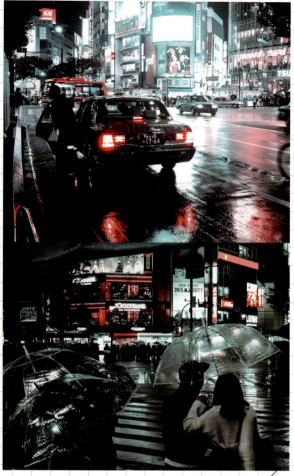

右页图 由Mateusz Polechoński拍摄的东京的夜景，建筑、灯光在各个空间中的交错，形成城市的风景线。

我们对光与色的研究分为以下三个方面：
物理层面——研究光的性质与光量的问题。
生理层面——研究人体的视细胞对光的反应及大脑思维的生理反应的问题。
心理层面——研究人的思维与意识、色彩的伦理美学等心理因素问题。

1.2 光与色

物体色与光源色

□ **物体色**：指的是非发光体，反射或透射的光刺激人的眼睛，所产生的色彩。物体本身不发光，它是光源色经物体吸收、反射、透射反映到视觉中的光色感觉。

比如说，物体能反射所有色光，这个物体就呈现白颜色，相反物体吸收所有的光，就呈现黑色。物体只反射650nm波长的光，而吸收其他色光，这个物体看上去就是红颜色。

不透明的物体颜色，是由它的反射光所决定的；透明物体的颜色，是由它的透射光所决定的。比如蓝色玻璃之所以是蓝色，是由于它只透射蓝光的原因。

另外，环境是影响物体颜色的重要因素，这一点我想练习过素描、色彩绘画的同学一定有经验。周围邻近物体的颜色会在一定程度上影响物体的颜色，具体影响的程度取决于环境色的强弱。环境色的影响在物体的暗部比较明显。物体表面越光滑，反射光线就越强，则环境色影响也越大；物体表面越粗糙，受环境色的影响也就越小。

□ **光源色**：指的是由发光体射出来的可见光，透过空气直接刺激人的眼睛所产生的色彩。光源色对物体颜色的影响最直接。

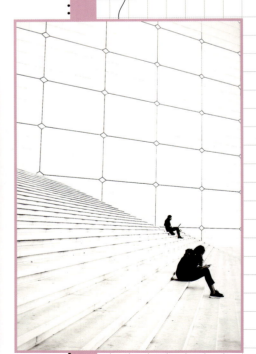

左页图　城市建筑的三维空间，光影与点线面的构成形成了丰富的视觉变化。

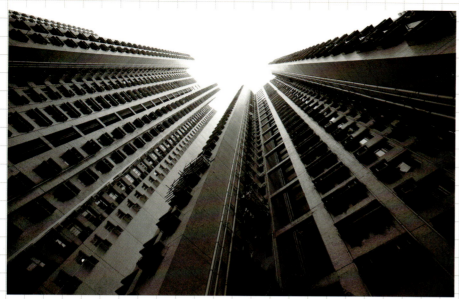

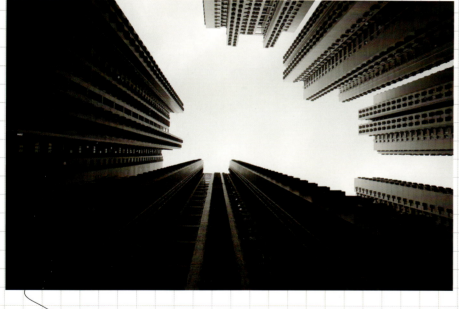

右页图 城市建筑的三维空间，光影与点线面的构成形成了丰富的变化。

歌德在《色彩论》中说："当眼睛看到一种色彩时，便会立即行动起来，它的本性就是必然地和无意识地立即产生另一种色彩，这种色彩同原来看到的那种色彩一起完成色彩的总和。一种特定的色彩通过一种特殊的感觉刺激眼睛去寻求色彩的总和。因此，眼睛为实现这种总和，满足自身，便要在任何一种色彩空间的旁边寻求一种无色彩的空间，以便在这里产生失去了的那种色彩。全部色彩和谐的基本规律就在于此。"

1.3 色彩的种类

色彩种类分为有彩色系和无彩色系。

☐ 无彩色系：指黑色、白色以及由黑白两色调和形成的各种深浅不同的灰色系列。从光学角度来看，当投射光与反射光在视觉中并未显出某种单色光的特征时，我们所看到的就是无彩色，即黑、白、灰。白与黑，是对色光的全部吸收与反射。中间的灰色变化，是对光吸收与反射的不同程度。

无彩色系只有一个属性——明度，没有色相与纯度。因此，明度可以用黑白来表示。

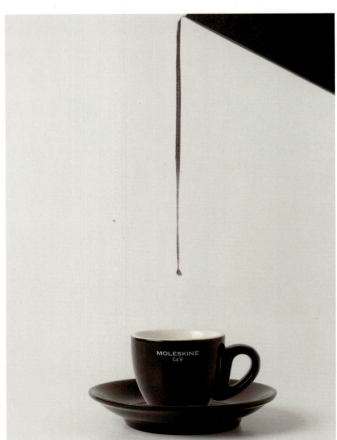

左页图 米兰咖啡 Moleskine 咖啡厅广告，黑白的咖啡广告，更加凸显出图形创意。

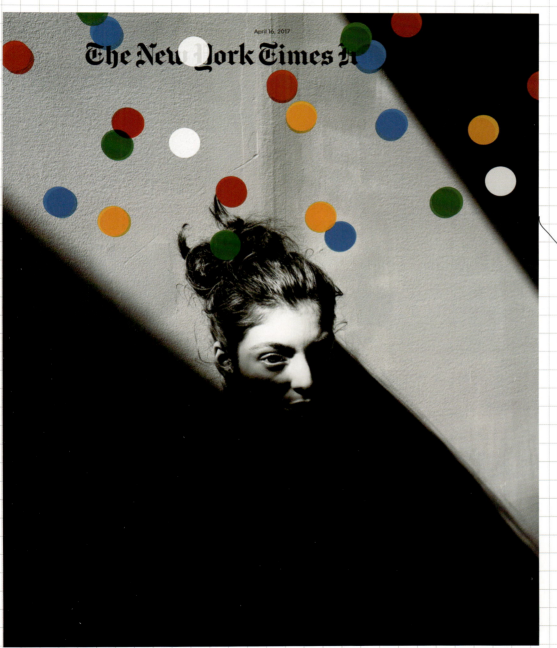

右页图 2017年4月16日刊《纽约时报》，强烈的黑白光影下的人物摄影，与形状单纯色彩明快的圆点的结合。

戏剧欢腾热烈的场面，固然可以造成强烈的气氛，但单人的独白往往更具有感人肺腑的艺术力量。在繁华的色彩舞台上，我最喜欢用单纯的黑白独白。黑白最单纯、最醒目，因为在远距离的视觉中，一切中间调子都会消失，简单而淳朴的理解，却最能打动人的心扉。——洛克威尔·肯特

1.3 色彩的种类

☐ **有彩色系：指包括在可见光谱中的全部色彩，不同纯度、不同明度的红、橙、黄、绿、青、蓝、紫都属于有彩色系的色彩。** 基本色之间不同量的混合、基本色与无彩色系之间不同量的混合所产生的千千万万个色彩都属于有彩色系。从光学角度讲，当投射光与反射光在视觉中显现出某种单色光的特征时，我们就能感受到色彩。
有彩色系的颜色有三个属性，即色相、明度、纯度。

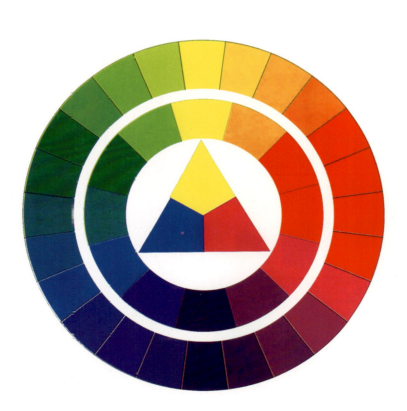

右页上图 色调明确的橱窗设计，突出运动品牌的年轻朝气和高科技感。

左页图 伊顿12色色相环。

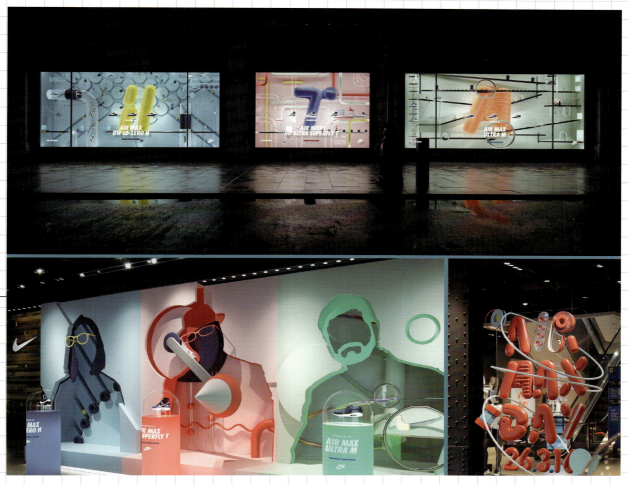

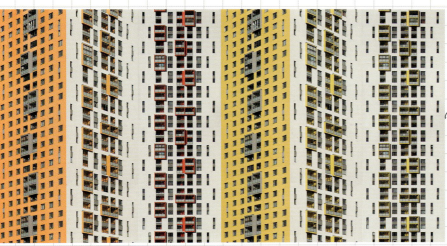

右页下图 摄影来自Ekaterina Busygina，香港的住宅密集度非常高，通过住宅外立面色彩改造设计，有了节奏和喘息，使视觉感官上轻松愉快了很多。

现代色彩大师约翰·伊顿（Johannes Itten）曾这样形容过："色彩就是生命，因为一个没有色彩的世界在我们看来就像死了一般。色彩是从原始时代就存在的概念，是原始的、无色彩光线及其相对物无色彩黑暗的产儿。"

感受色彩元素
COLORIFIC ELEMENT

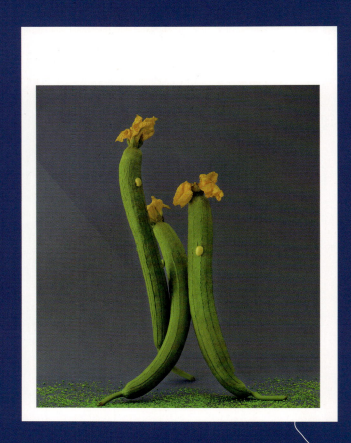

食物摄影师yum tang的丝瓜创意摄影。

②
感受色彩元素

2.1 感受色彩

2.2 色彩元素

2.1 感受色彩

2.1.1 色面积

两种或两种以上的颜色在一个画面上，相互间便会产生面积分布和比例关系。不同色彩面积大小的变化，会使颜色的明度和饱和度看起来有所不同。

色彩世界是丰富多彩的，色彩的应用更是一个复杂的问题。即使有一个好的色谱摆在面前，也无法说我们就能对色彩作出好的应用，因为这涉及色与色的诸多关系，尤其是色面积的分布关系。这需要我们把在二维基础中学到的分割方式运用进来，并尝试加上色彩关系，选择一定的画面基调，学会适当地控制形与形之间的面积关系，控制整个图形的色彩、明暗基调关系。因此，我们将色面积的组织作为课程的第一个练习，希望大家通过切割、重组等方式，初步形成色彩形式的概念，寻找与研究色彩之间的搭配关系并体会其中的面积、空间等关系。

右页图 Arrels Barcelona 的品牌推广，弱化了传统观念中的模特形象，运用色彩面积的设计，来凸显服装主题。

左页图 COLORFUL UNIVERSITY 法国巴黎的摄影师 Ludwig Favre 拍摄的摄影作品，平面化的视角，突出了色彩营造的质感。

2.11 感受色彩

色彩创意设计 / 感受色彩元素

作业步骤：

☐ 用两到三种颜色的色纸进行切割重组练习（10cm×10cm×4张）。
☐ 用多种颜色的色纸进行切割重组练习（10cm×10cm×4张）。

在这个过程中，我们要注意思考几个问题：
☐ 层次的控制：采用几种颜色，几个层次来组织图形？
☐ 调子的控制：此图形将组织成以大面积白色、纯色为主的亮调？还是以大面积黑色、深灰色为主的暗调？
☐ 面积的控制：块面分布、大小关系、节奏关系。
☐ 位置的控制：各种色块位置的安排，怎么样进行画面的对比与统一？

左页图 Job Hunting Club 的名片设计。

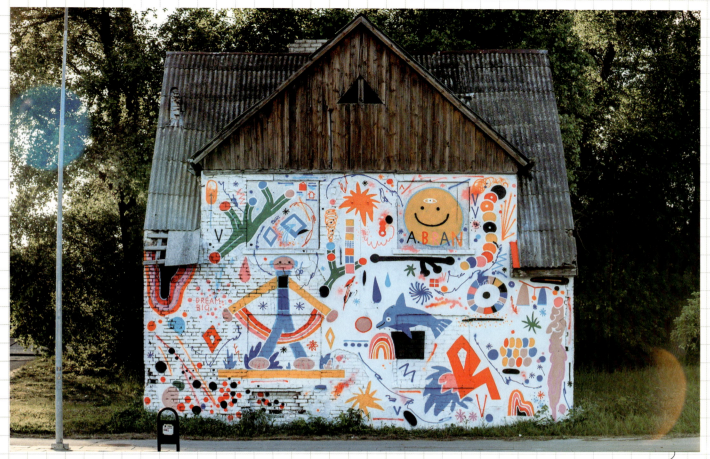

右页图　因为外立面的缤纷色彩和卡通形象，普通的小木屋顿时生动活泼起来。

根据前面我们学到的，两种或两种以上的颜色在一个画面上，相互间便会产生面积分布和比例关系。不同色彩面积大小的变化，会使颜色的明度和饱和度看起来有所不同。其中占面积最大的色彩或色组是主色调，和它们形成的对比色组是辅助色。起画龙点睛作用的、面积虽小、但最为活跃的色彩，称为点缀色。

2.1.2 色形状

许多色彩学家非常注重色彩与形象的统一的研究，他们认为，当色彩与相应的形状吻合的时候，更能发挥色彩的属性和心理特征。

首先，我们来分析形状的种类：

□ 几何形：直线形、弧线形，通常可以借助工具完成的形态，如正方形、三角形、圆形等；几何形的形状特点：抽象、明快、单纯、规整、秩序。□ 有机形：多由弧线构成，大多用于有机体的形象，如有生命的动植物、斑纹、细胞等；有机形的形状特点：自然、优美、弹性，具有生命的韵律。□ 不规则形：手撕形、偶然形，多由特殊的手法所得；不规则形的形状特点：独特而有一定的情趣。□ 人工形：人类为了满足物质和精神生活需要，而人为创造的形象，如器皿设计、汽车设计、建筑设计等；人工形的形状特点：相对简单的几何形来说人工形较为复杂，造型或繁复或简约，符合一定时代的审美特征。

左页图 简单的单色形状底，就突破了传统名片的设计。

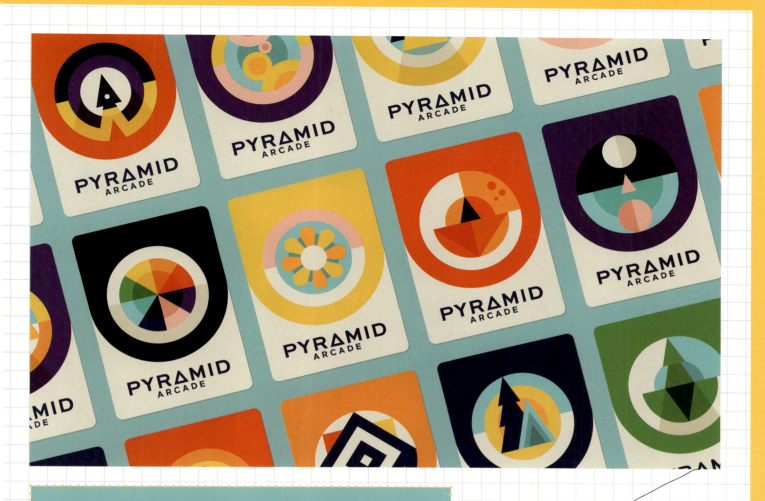

右页图 Pyramid Arcade 设计,扑克牌图形设计,几何形与有机形的搭配设计。

约翰·伊顿(Johannes Itten)教授指出:红暗示正方形,黄暗示三角形,青暗示正圆形,橙是红与黄的折中,暗示梯形,绿是黄与青的折中,暗示圆弧三角形,紫是红与青的折中,暗示圆弧方形。色彩学家碧莲(Faber Birrn)则与伊顿教授的看法稍有不同,他认为橙暗示长方形,绿暗示正六边形,紫暗示椭圆形。

2.1 感受色彩

其次，我们要考虑的是怎么样把刚才讲的这些形状进行有效的组织，进行派生与发展，从而形成有序又有趣的画面。

在平面设计中，我们学过形的群化与组合，在这里，我们可以把这些知识点都运用进来，加上对色彩的感受与认识，来完成作品。

我们先要进行构图，通常色彩设计的作业，都是系列性的，所以我们在构图过程中，需要考虑变化与统一，既保持各个单张的独立性与完整性，又考虑一组中各张相互之间的联系性与完整性。这个联系性与完整性可以通过形状的呼应、构图的暗示，或色彩关系等多方面来体现。

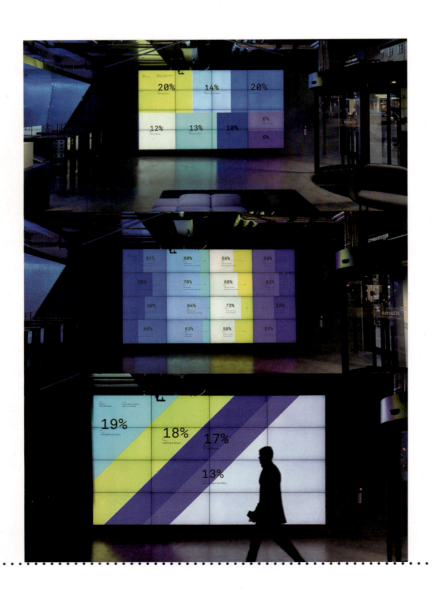

左页图 Klarna Data Wall - real-time data visualization的数据屏的视觉设计。

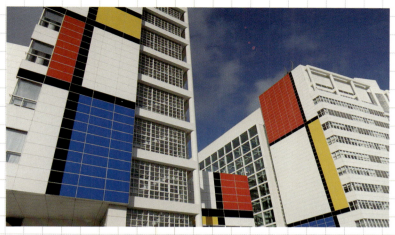

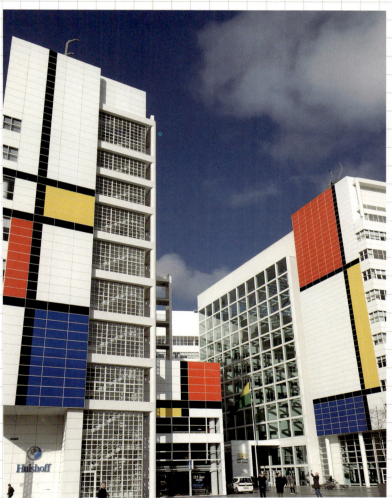

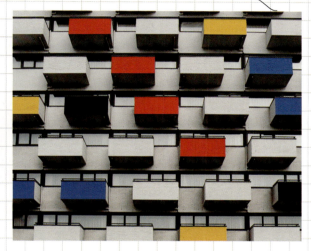

右页图 设计大师蒙德里安的冷抽象艺术作品在建筑外立面的应用。

色彩学家进一步解释说：正方形的内角都是直角，四边相等，显出稳定感、重量感和确定感，垂直线与水平线相交又有显著的紧张感，而红色性质紧张、充实、确定、有重量感，二者吻合；正三角形的三条边加三个60°角有着尖锐的、激烈的、醒目的效果，而黄色的性质也是明亮、锐利、活跃、缺少重量感，二者相吻合；正圆形是不可分离的象征，它轻快、柔和、有浮动性，使人感到充满流动感，而青色也容易使人联想到天空、空气、水，它透明而轻快，有浮动感，与圆形气质相似；另外，橙、绿、紫属三间色，分别与相应的折中形状吻合。当上述色与相应的形象吻合时，最能发挥色彩的特征。

2.11 感受色彩

在这个过程中，我们可以从以下几个方面来考虑：
- 画面形状的体量大小、比例关系的变化，注意画面的节奏感；
- 方向关系的变化：变化体量比例关系后，改变其方向角度，30度，45度，90度等类推；
- 位置关系的变化：改变各形状在限定空间中的位置关系，也可获得不同的单位形态；
- 注意正形与负形的关系，二者均要注重美感；
- 色彩与形状的肌理关系的变化；
- 色彩关系的变化：色相、明度和纯度的不同配搭，均会出现不同性格、不同情态的单位形态。

作业：用不同的形状、不同的色彩在规定的画面上进行组合练习，形成完整、系列的作品（10cm×10cm×4张）。

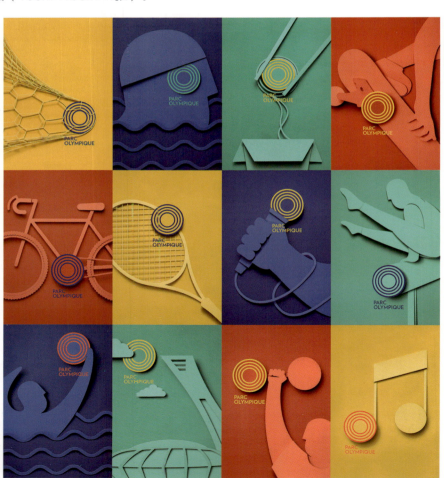

右页上图 Hey Sosi，Requena Office的文创用品设计，体会不同色彩形状带来的不同视觉感受。

左页图 纸张创意作品，在二维的纸张上进行二维半的立体创作，用简单的形状与折叠勾勒出奥林匹克的各个运动项目。

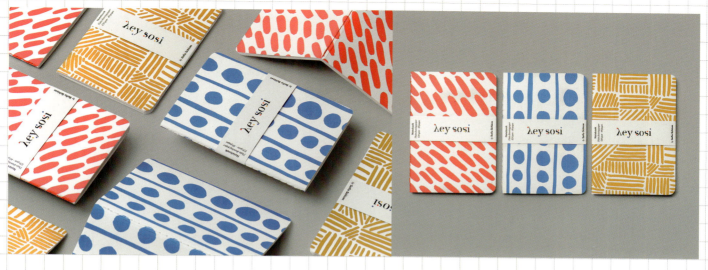

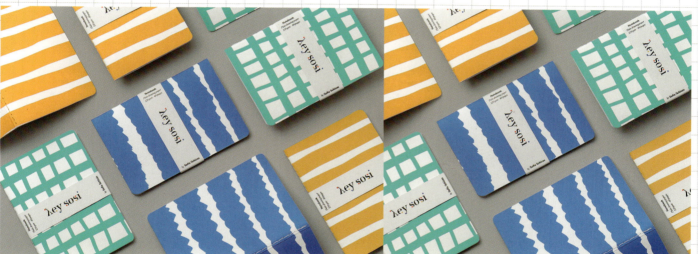

右页下图 Cold Pressed Juice 品牌设计，每一个标签的设计呼应不同种类饮料自身的色彩，识别度高。

在色面积的练习中，我们要注意把画面塑造成：一个整体秩序的充满活力的结构。通过构成规律的运用——和谐、变化、均衡、运动、比例等，实现有机的统一，使系列作业的画面既完整协调又富有变化。

2.2 色彩元素

2.2.1 色相

色相是色彩的面貌和最大特征,也是表明某种颜色色别的名称,表示的是色彩差异。各种色相是由射入人眼的光线的光谱成分所决定的,物体的颜色是由光源的光谱成分和物体表面反射、透射的特性所决定。

我们采用12色色相环(下图)来说明色相关系:
0度~15度之间为同一色,基本是单色系,色调统一,但是色彩变化少,缺乏对比;
30度相邻的为同类色,色调稍有变化;
60度~90度两端为邻近色,它们包含有共同的颜色,颜色对比适度,也容易协调;
90度~150度两端为对比色,色调对比鲜明;
180度两端为互补色,对比最为强烈醒目。

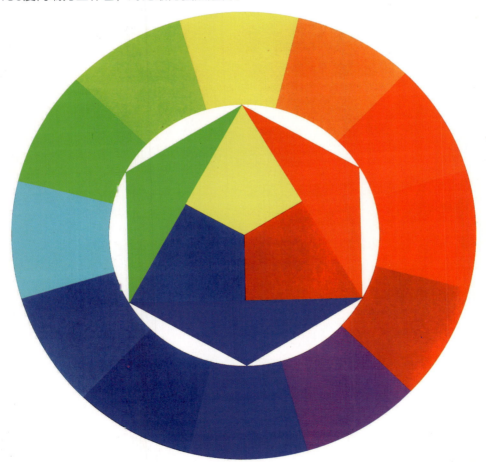

右页图 直接通过字体色彩的设计来说明海报的主题"彩虹旗带来的远远多于一面旗帜,他带给人们希望。"

左页图 12色色相环。

美国心理学家鲁道夫•阿恩海姆在《艺术与视知觉》中"色彩论"开篇第一句论述道:"严格地说,所有的视觉现象都是由色彩和明度造成的。"

2.2.2 明度

明度是指色彩的光亮程度，物体由于反射光量的区别，便产生了颜色的明暗变化。我们在前面说过，色相与饱和度是有彩色系具有的性质，而明度则是彩色和无彩色同时具备的性质。明度最高的是白色，最低的是黑色。除黑白以外的12种纯色中，明度最高的是黄色，最低的是红色和紫色。

我们把明度从高到低分为高明度、中明度、低明度三个区域，高明度色彩给人明亮轻盈的感觉，中明度色彩给人舒适协调的感觉，而低明度色彩给人深沉压抑的感觉。

左页上图　明度级差。

左页下图　明度推移（彩色、置白）。

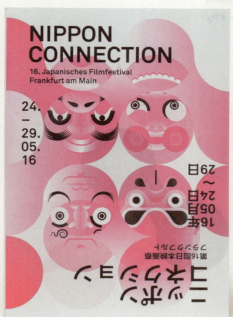
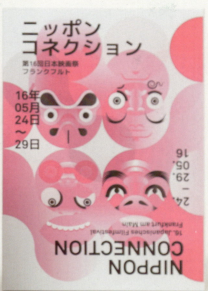
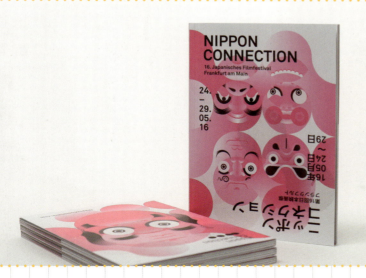

右页图 Nippon Connection 2016 Festival Design，画面的主题形象采用单色渐变的明度设计。

生理学家埃瓦尔德·赫林说："中等或中性灰色是同视觉物质的状况相适应的，因为这种状况中的异化作用——视觉消耗，等于它的同化作用——即再生，所以视觉物质的质量保持不变，也就是说，中等灰色在眼睛中产生一种完全平衡的状态。"

2.2.3 纯度

色彩的纯度，又称为饱和度，是指色彩的纯净程度、鲜艳度。色彩中所含有的纯色成分的比例越大，纯度越高。同一种颜色加入无彩色（黑、白、灰）或其他颜色，纯度就会发生变化，混合的无彩色比例增加，纯度相应降低。

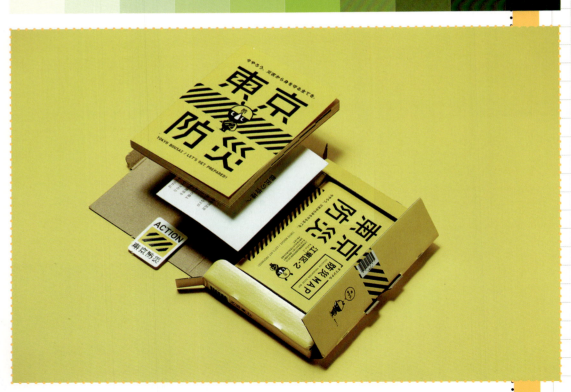

左页上图 纯度级差。

左页下图《东京防灾》书籍设计，高纯度的黄色识别度高，容易引起人的警戒心理，譬如警察拉的警戒线的颜色，更加凸显出这本书籍的主题。

右页图 Kleurstaal，Bram Vanhaeren设计，从本页图可以感受到即便是简单的三角形、方形与圆，通过不同的搭配与色彩的应用就可以产生千变万化的效果，类似于丝巾的设计。

某种色彩的饱和度，还因这种色彩亮度的不同而不同。当这种色彩达到最亮和最暗的时候，它看上去无异于纯白与纯黑；而当这一色彩的亮度值中等时，就能看到它在同一的亮度下，由最高饱和状态向灰色过渡的等级序列。——鲁道夫·阿恩海姆

2.2.4 色调

色相、明度、纯度是色彩的三元素。不过我们在生活中还经常会说的一个词就是色调，例如：这个画面调子比较浓，这个房间装修的调子比较雅……色调，可以说是人们从某种颜色上感知到的氛围和感觉，指的是色彩明暗的强弱程度和色彩的鲜艳程度。因此，色调由明度和纯度综合决定。

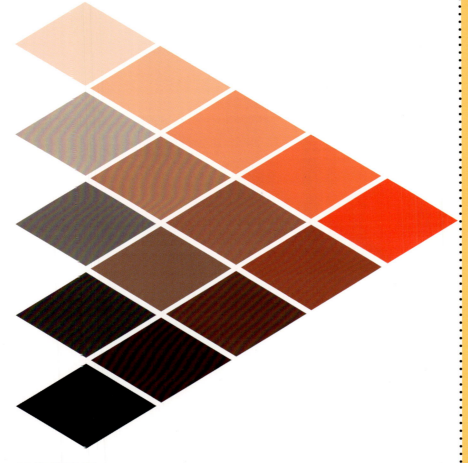

明度高到低

纯度低到高

右页图 室内设计，经经色彩的调性，会影响人们对于这个室内空间的第一印象，也影响人们对这个空间属性的判断。

左页图 色调变化示意图。

> 美国心理学家鲁道夫·阿恩海姆在《艺术与视知觉》中"色彩论"篇章中说:"形状固然能帮助我们把一种物体与另一种物体区分开,色彩在这方面的本事也不小。例如,当我们观看黑白电影时,就不能把演员正在吃的那一盘形形色色的食物识别出来。在信号、图表和制服中,色彩都被用来作为通讯工具。""色彩的一般表现力及其特定的温度,不仅是由色彩本身决定的,而且还要受到亮度和饱和度的影响。因此,要想比较各种色彩的表现性,只有在各种色彩的亮度和饱和度相同的情况下,才有可能。"

色彩的形式语言
THE FORM LANGUAGE OF COLOR

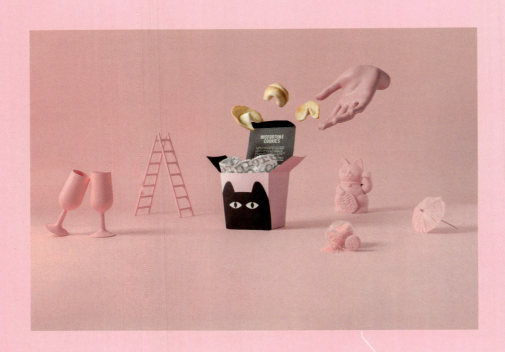

Misfortune Cookies品牌设计。

色彩的形式语言

3.1 色彩混合
3.2 色彩感觉
3.3 色彩肌理
3.4 色彩对比
3.5 色彩调和
3.6 色彩标示体系

3.1 色彩混合

研究色彩的成分，通过各种有效的色彩混合方法获得理想的色彩，是色彩研究机构和设计师一直在研究的课题，也是色彩构成研究的重要内容。

□ 色彩的混合与三原色

所谓色彩混合，是指混合两种或两种以上的色，使其构成纯度变化了的新色。各种色彩都可以通过混合而成为纯度、色相有变化的新颜色。

原色，又称为第一次色，或基色。三原色中的任意一个，不能由另外两种颜色混合而产生，而其他各色可由这三色混合而产生。

光的三原色：红、绿、蓝。

物体的三原色：红、黄、青。

间色：两个原色混合产生的色为间色。

复色：两个间色混合产生的色为复色。

□ 色彩混合的方式

色彩混合的方式主要有以下三种：加色混合、减色混合、中性混合。不同的色彩混合方式原理不同，视觉效果不同，各自的应用领域也不同。

3.1.1 加色混合

加色混合又叫光色混合，光色混合所产生的色比原来的颜色明亮。把红、绿、蓝三色相混合会成为更明亮的白颜色。在加色混合中，红和绿的色光混合成为黄颜色，绿和蓝的色光混合成为蓝绿，红和蓝的色光混合成为紫。

加色混合的效果是由人的视觉来完成的，是一种视觉混合。彩电的色彩影像就是应用加色混合的原理设计的。把彩色影像分为红、绿、蓝三个基调，分别转变为电信号加以传递，在荧光屏上重现出三基色合成的影像。

根据色彩的加色混合前后的特征，可以将其分为互补色光混合、中间色光混合、两系色光混合三种。

互补色光混合：凡是两色光混合可以产生白光的色光都属于互补色光，互补色光在色相环上相互对立，呈180度的位置。

中间色光混合：任何两种非互补色光混合就产生中间色光，所得中间色光明度提高，纯度下降。

两系色光混合：将任何一种单色光与白光进行混合时，都会使所混合新色光的明度提高，纯度发生变化。

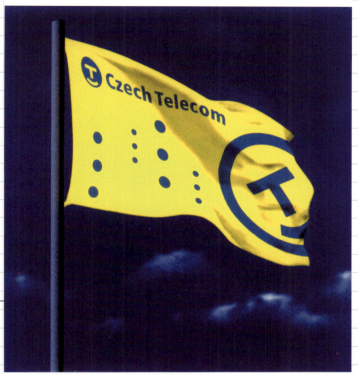

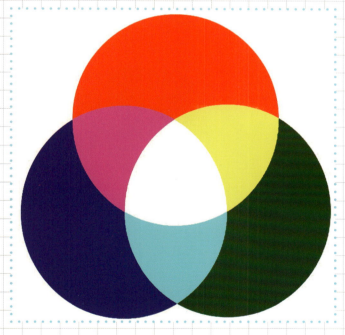

加色混合的效果如下：
红+绿=黄；绿+蓝=蓝绿；蓝+红=紫（以上是色光的第一次间色）。
如果用色光的三原色与它相邻的三间色相加，可得出色光的第二次间色。如此类推，最终可得近似光谱的色彩。
因此，色光红、绿、蓝是加色法混合的最理想的色。

3.1.2 减色混合

减色混合是将本身不能发光的物质颜料进行混合,当物质颜料混合时,相当于白光减去各种色料的吸收光,其余部分的反射光混合结果就是混合产生的颜色。减色混合以玫红、淡黄、湖蓝为三原色,混合后得到:玫红 + 淡黄 = 大红、玫红 + 湖蓝 = 蓝紫、淡黄 + 湖蓝 = 翠绿,三原色混合形成黑。减色混合的特点与加色混合性质正好相反,色料混合种类越多,白光被减去的吸收光也越多,相应的反射量越少,最后趋于黑色。我们生活中每天都接触的彩色印刷品,仅用 CMYK 四色(C—孔雀蓝、M—玫红、Y—淡黄、K—黑),通过印刷网点的疏密变化,混合色量的疏密、比例大小的变化,印出丰富的色彩画面,采用的即是色彩的减色混合原理。

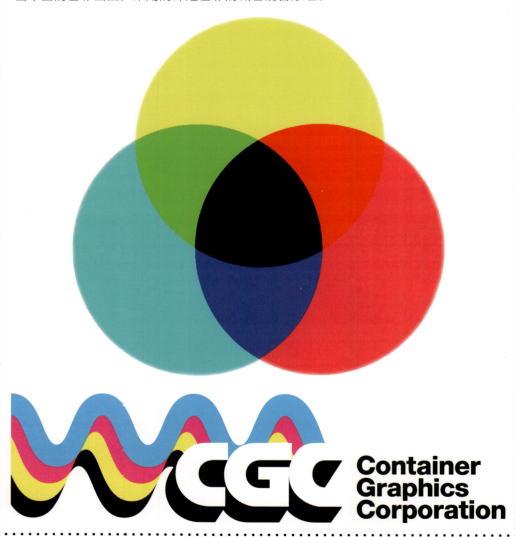

左页下图 CGC设计公司标志,采用CMYK四个印刷色进行设计。

右页左图 宣传册页设计，减色混合造成了平面上丰富的立体感。

右页右图 采用减色混合原理设计的标志。

根据色彩的减色混合前后的特征和色彩变化规律，可以将其分为互补色混合、中间色混合、两系色混合三种。

互补色混合：将一种色与它的互补色按照适当比例混合，可以产生黑或者灰。

中间色混合：将任何两个非互补色光混合就产生中间色，其色相取决于所混合两色的相对数量和比例。

两系色混合：将任何一种有彩色与黑、白、灰进行减色混合后，都会使所混合新色的纯度发生变化，纯度特征的倾向取决于所混合色的相对数量和比例。这种混合称为两系色混合。

3.1.3 中性混合

中性混合是指经过色彩混合后，色彩明度既不提高，也不降低，保持所混合各色的明暗程度平均值的色彩混合。

中性混合的形式分为空间混合与色盘旋转混合两种。

☐ 空间混合

空间混合是各种颜色并置在一起，当它们在视网膜上的投影小到一定程度时，同时刺激人的眼睛，从而达到反射色光在视网膜上的混合，使人获得一种新的色彩印象。这种混合称空间混合，又称并置混合。

空间混合是有条件的，其一，混合的色彩应该是细点、细线，同时是密集状态的。点、线越细，越密集混合的效果越明显。其二，产生空间混合效果与视觉距离有关，距离越远，空间混合效果越好。如果变化各种混合色量比例，可以用少套色而获得多套色的效果。

生活中、自然界里的大多数色彩都具有空间混合的特性。19世纪的点彩派画家就是在色彩科学理论的启发下，将牛顿发现的色光的本质和色彩的光学现象运用在绘画上。点彩派画家通过对大自然中光、色奇妙变化的观察，以纯色小点并置的空混手法表现真实的世界，从而扩大了色彩的表现领域。网点制版印刷中的那些细密的网点，只有通过放大镜才能看到。用不同色彩经纬交织的面料也属并置混合。

☐ 色盘旋转混合

色盘旋转混合是借助机械力将色彩等面积地涂到色盘上，用马达旋转后，色盘在人们的视觉中混合成一个新的色彩效果。例如小时候我们玩陀螺，陀螺每个面上都有不同的装饰色彩，当它旋转起来，各个面的独立色彩特征马上消失了，形成一个新的、统一的色彩特征。

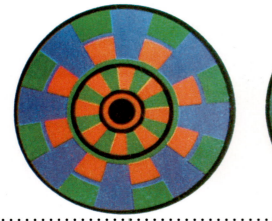

左页图 色盘旋转混合。

右页图"八仙过海各显神通",通过空间混合,使得观者盯着画面看有头晕目眩的感觉,似乎整个画面都无限旋转了起来。

3.2 色彩感觉

3.2.1 温度

温度：看到黄土地，会带给我们温暖的感觉；而面对蓝色的大海，我们则会感觉到清澈、冰凉……颜色通常具有这种传达给人们或温暖、或冰冷、或中性感觉的能力，这种感觉被称为色彩的温度。黄—橙—红色系给人温暖感，而绿—蓝—青色系给人冰冷感，我们也将其称为暖色和冷色，而黑—灰—褐色则是中性色，给我们朴实和中和的感觉。

色彩的远近透视也和色彩的冷暖有关：远色偏冷，近色偏暖。运用这种规律，可通过色彩的冷暖对比表现空间关系。

我们也可以利用色彩的这种冷暖对比使画面产生较醒目的效果，带来活跃感。

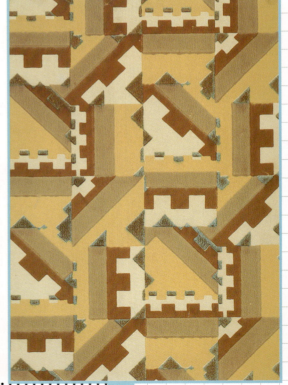

右页图 用木质、织物、舒适的触感、温暖的灯光组织起来的家居设计，营造有温度的室内空间。

左页图 分别以暖色调和冷色调为主的织物图案设计。

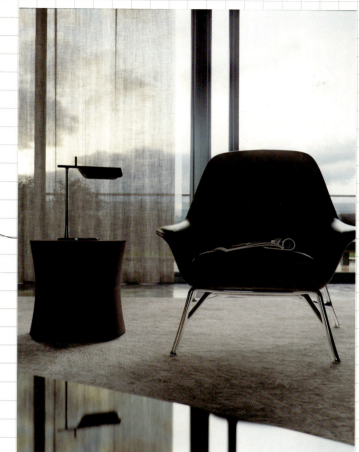

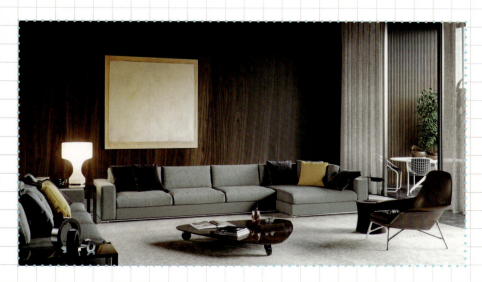

在色彩关系中，以冷色为主导构成画面的主要色调，并适当搭配辅助色就形成冷色调。冷色调常常给人温度低、清凉、寒冷、理智、冷静、孤独、忧郁等感觉。

同样的，在色彩关系中，以暖色为主导构成画面的主要色调，并适当搭配辅助色就形成暖色调。暖色调常常给人温度高、温暖、热情、温馨、喜庆、活力等感觉。

3.2.2 情绪

不同的色彩对我们视觉的刺激会使我们产生不同的色彩知觉情绪,这和我们的生理特性和视觉经验有一定的联系。例如,纯度越高的色系越使人感觉到强硬,传达较为冷冰冰的情绪;纯度越低则越具有软、沉的感觉。明度高、鲜艳的色彩带给人兴奋、明快的情绪;低明度、黯淡的色彩则会传达忧郁、沉闷的情绪……色彩传达的这种情感效果对于设计、搭配等应用是至关重要的,或快乐、或哀伤、或紧张、或恬静……采用合适的、传达正确情绪的色彩,会引起受众的心理共鸣,更好地达到预期的设计效果。

左页图 尼古拉斯·卓思乐的海报,歌剧与音乐节主题,点、线、面和色彩的表达,营造出欢快、热烈、流动的情绪。

右页图 Klaipeda的墙绘，留给我们轻松、幼稚的色彩感受。

为什么人对色彩会有如此强烈的情绪表现呢？其反应主要来自两方面：

☐ 肌体反射。法国心理学家弗艾雷的实验证明：在彩色灯光照射下，人体肌肉弹性加大，血液循环加速。这说明人的生理上在受到色彩刺激时会产生一定的反射变化。

☐ 视觉、知觉经验。人的知觉经验与外界的色彩刺激发生一定的呼应时，就会在人的心理上产生一定的情绪反应。

因此，正如我们在书的开篇第一章所说，色彩的感受，是人的生理、物理、心理及色彩本身综合因素共同决定的。

3.2.3. 重量

通过色彩的搭配，采取得观众对于轻重的判断。一般来说，这种轻重的感觉主要受到明度的影响，明度高的色彩感觉会比较轻，明度低的则感觉重，白色最轻，黑色最重；纯度的高低对于轻重感受也有一定的影响，但不如明度起决定性作用；色相对于色彩的轻重感没有直接的联系，但也会在一定程度上对色彩轻重感产生影响。另外，质感柔和的色彩感觉轻，粗糙的色彩感觉重。

右页图 同一级物图案设计，但是由于色彩搭配的轻重以及对于色彩明度的控制，两幅图案看上去具有不同的重量感。

左页图 两个设计机构的Logo设计，都采用明度很高的色彩图形来传达出轻盈现代的感觉。

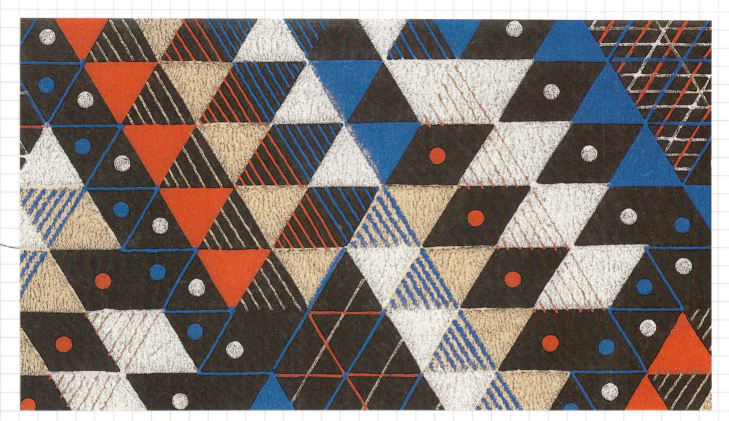

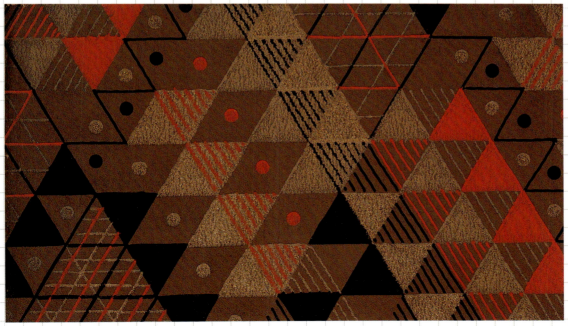

人们对于色彩轻重感觉的这种判断，主要是受到了人们的生活经验的影响。比如，天上的白云，透明的玻璃杯，淡雅的薄纱裙，都显得密度小，分量轻，所以我们会自然通过高明度的色彩联想到分量很轻；而实实的黄土地、沉甸甸的重金属、黑压压的瓦片，都会让人感受到密度大，分量也重，于是我们就会通过相应的色彩联想感受到重量。

3.2.4 空间

色彩会带给我们前言、大小的感觉，实际上这是视错觉的一种现象，一般暖色、纯色、高明度色会有前进、扩张和膨胀的感觉，而相反的，冷色、浊色、低明度色会有后退、收缩的感觉；另外，有彩色系会比无彩色系看上去更近。很多时候，利用色彩的这种性质可以营造出画面的空间感觉。

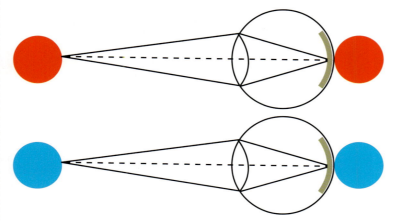

右页图 Urban Artist 设计的操场，用色彩的搭配和想象打破了我们传统观念中操场的概念。

左页上图 从生理角度分析色彩冷暖在视觉角度上的进退感。

左页下图 同类型图案设计，采用冷色、低明度的色彩（左），就会显得比暖色、高明度的色彩（右）收缩。

我们也可以把色彩的空间感觉称为色彩具有胀缩性和进退性,具体有以下几种规律:
☐ 相同的面积,暖色看上去会显得比冷色有扩张感;
☐ 相同的面积,明度高的颜色看上去会显得比明度低的颜色面积大;
☐ 底色的明度越低,图的色彩面积会显得越小;相反,底色明度越高,图的色彩面积显得越大。
因此,我们在深色背景中设计明度不同、色调不同,面积相同的色彩时,要考虑到这种色彩属性,根据其实际视觉效果进行面积调整。

3.2.5 软硬

软硬:暖色调会比冷色调相对显得软些,深色调也会比浅色调显得软些。因此,在一些需要制造温暖舒适气氛的设计上,例如沙发设计、窗帘等软装潢设计时,就会较多采用暖色调,显出居家、温馨的感觉;而一些需要干净、整洁的场合,例如工作室、卫生间等,就会多采用硬的材质和冷色调,使其显得现代、具有设计感。

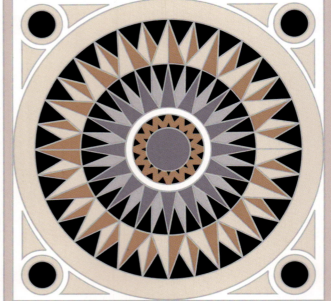

右页图 家居设计,突出了各种质感的软硬对比,丰富了人的五官感受。

左页上图 Pouf Capitonne 家具设计。

左页下图 同样的中心对称图案设计,不同的色彩搭配设计。左边的黑色与明黄对比,色调暖,显得比较软;右边的色彩明度高,色调冷,显得比较硬。

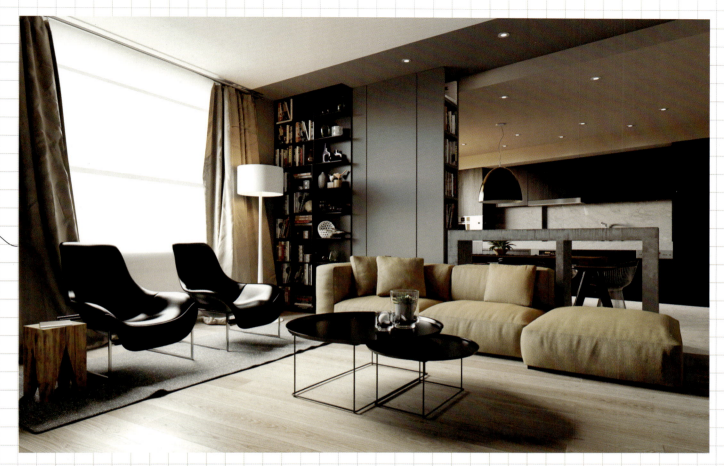

1899年,画家高更写道:"感谢音乐的规则,由于有了它,从今以后色彩在现代绘画中将成为主角。色彩像音乐一样震荡,能够获得自然中最普遍的、同时又是最难捉摸的东西——这就是它的内部力量。"

3.2.6 虚实

由于观看色彩的距离不同，或者色彩在画面中的布局位置不同，会形成近实远虚的效果。这一现象的原理类似于色彩的空间混合，观看色彩距离越远，其混合程度越高，例如近看穿着黄蓝碎花衣服的女孩，走远之后我们会觉得她穿的是件绿色的衣服；另外，明度、纯度、色相类似的色彩放在一起，边缘线就会比较虚，显得不尖锐，反之颜色对比越强烈，色彩形状越"实"，根据这一原理，我们通常会把强烈的色彩对比放在画面中心，而背景颜色则尽量减弱对比（下图）；再则，如果色彩轮廓清晰、对比强烈的会显得近 形状模糊或调和的会显得远。

3.2.7 华丽与质朴

色彩的华丽或朴素的感觉，很大程度上取决于色彩的丰富性，以及色相、纯度、冷暖的对比强弱程度。

通常，层次丰富、对比强烈，红、橙、黄、紫等，甚至加上金、银色的色彩搭配，会显得华丽；另外，除了金、银等贵金属色以外，所有色彩带上光泽度后，都会显得华美，而单调、含蓄、对比简洁的色彩，则会显得朴实无华，例如低明度灰色、土色，或一些纯度较低显得沉稳的色彩，会给人朴素、简单的印象。

左页图 画面中心图形采用黑白对比，效果强烈，而背景采用同类色构成，既显得丰富，不单调，又比较虚，不抢主题。

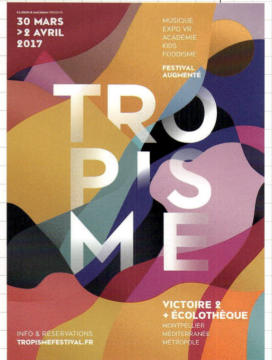

右页左图　Makerie Studio设计——《循环》，金色与黑色的搭配凸显华丽的质感。

右页右图　TROPISME 招贴设计。

3.3 色彩肌理

色彩肌理隶属于触觉肌理和视觉肌理。 在上一节我们了解了色彩感觉，那么现在，通过对色彩质感的塑造，给画面带来或流畅、或粗糙、或生涩、或青春、或温暖、或坚硬、或柔软、或笨重、或紧张、或兴奋等各种触觉、视觉和心理感受。

同平面构成的肌理练习一样，我们可以采用各种表现手法来进行尝试，只是需要更多地把色彩因素考虑进去，做出更丰富、更完整、更富色彩的作品。表现手法主要有各种绘画技法、纸面技法、印刷技法、摄影、电脑影像处理等，也可以是多种表现手法的结合和突破。

作业：请尝试多种表现手法，进行色彩肌理练习，一组3～6张，20cm×20cm左右一张。

右页左图 红色与绿色的对比本来很强烈，羽毛的色彩肌理缓和了这种对比色冲突。

右页右图 色彩肌理设计作品。

左页图 随机喷绘的色彩肌理，用在包装设计上别具一格。

肌理的制作过程有一定的偶然性,有的时候我们也可以从这些偶然出现的效果中寻找灵感。当然,更多的是要有意识地塑造和控制作品的艺术语言、表现形式,肌理作品上往往会留下我们创作时的各种痕迹,甚至自然而然地传达出这个过程中设计师当时的情绪、思想等。

3.3 色彩肌理

色彩创意设计 / 色彩的形式语言

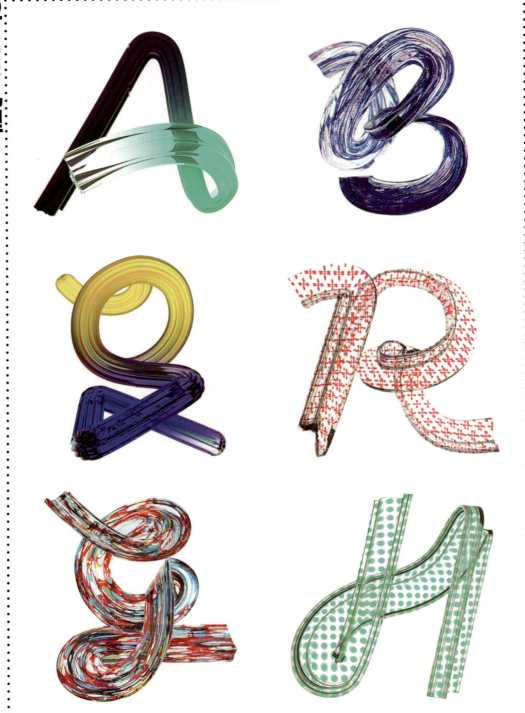

左右页图 Aaron Kaufman 设计的手写体字母，以色彩肌理作为变化的主体。

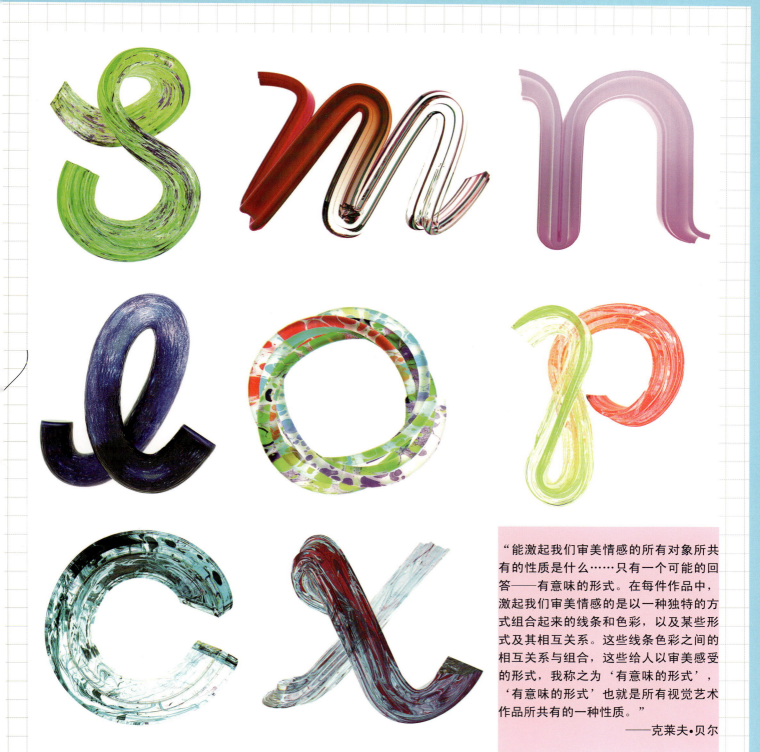

"能激起我们审美情感的所有对象所共有的性质是什么……只有一个可能的回答——有意味的形式。在每件作品中，激起我们审美情感的是以一种独特的方式组合起来的线条和色彩，以及某些形式及其相互关系。这些线条色彩之间的相互关系与组合，这些给人以审美感受的形式，我称之为'有意味的形式'，'有意味的形式'也就是所有视觉艺术作品所共有的一种性质。"

——克莱夫·贝尔

3.4 色彩对比

色彩的对比：有差别的可见光刺激人的眼睛，使眼睛比较清楚地感觉到色彩的形状和差别，这种关系称色彩对比。

色彩对比的时候，必须是两个以上的色彩在同一空间里。色彩之间还存在着冷暖、进退、张缩、厚薄等等一些差别，并且会因差别的大小不同而形成不同的对比。

在这里，主要介绍同时对比、位置对比、面积对比、明度对比、色相对比、纯度对比等几种主要形式。

3.4.1 同时对比

色彩的同时对比，是指同时观看同一视域中的不同色彩所发生的色彩对比现象，这时感知到的颜色与实际色彩存在差异。

由于人们在感知色彩时的整体性，以及在整体环境中，每种相邻的色彩都会因为对比的作用而产生相互对托、相互影响的特点，才使得人们对色彩的知觉和判断，会偏离客观真实。这其中，由于中性色和灰色等色彩强度较弱，容易受到周边色彩的影响，因此属于同时对比较大的颜色。

右页上图 Eroffnungsserie Spielzeit招贴设计，利用色彩的同时对比原理使画面产生丰富变化。由Dor Graphics[德国]设计。

右页下图 招贴设计，同样的紫色与绿色、红色的同时对比中呈现出不同的效果。

左页图 同样的橙色在不同的色彩环境中的表现。

同时对比中常见的几种现象：暗色与亮色相邻时，会出现亮色更亮、暗色更暗的明度错觉现象；灰色与鲜艳色相邻时，会出现灰色更灰、鲜艳色更鲜艳的纯度错觉现象；冷色与暖色相邻时，会出现冷色更冷、暖色更暖的色相错觉现象；鲜艳色包围灰色时，会诱导灰色出现向鲜艳色补色方向偏移的错觉现象（如人们在感知被黄色包围的浅灰时，会觉得灰色呈现出灰绿的状态）。

"同时对比决定色彩的美学效用。"——歌德

3.4.2 位置对比

从色彩分布状态来看,可以归为"聚"与"散"两种形式,即同一色彩在用量不变的情况下,可以集中为面,或线、点,其色彩效果各不相同。当色彩聚集程度高时,稳定性就高,对比就强烈,对心理影响也明显;当聚集度低,形状分散时,对比效果就弱;当分散到一定程度,就会出现色彩空间混合,产生新的色彩印象。

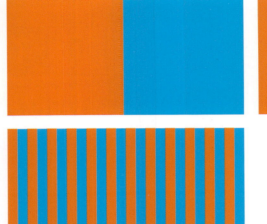

3.4.3 面积对比

面积对比是指每个画面都包含着不同形状和面积的形体,由这种形状所占有的空间及面积大小、多少的不同以及色彩面积的比例不同而构成新的对比。其中,色相、明度、纯度的对比都与面积有着密切的关系,如果并置的色彩面积相同,对比效果最为强烈,并且随着颜色面积大小的变化,颜色的明度和饱和度看起来也会变化。面积较大的颜色,其明度和饱和度看上去比实际情况要高,面积小的则反之。

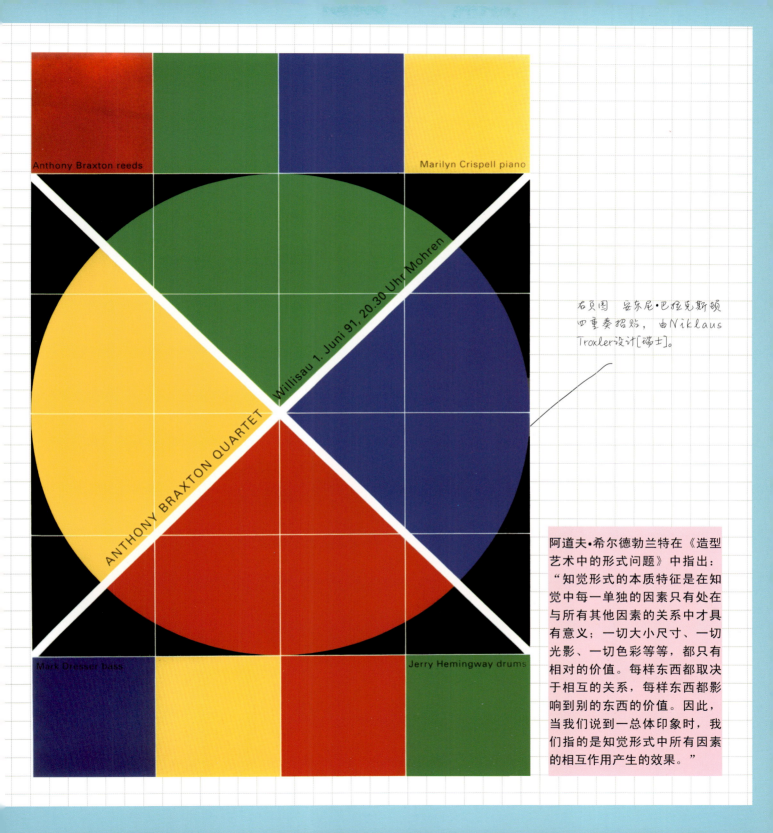

右页图 安东尼·巴拉克斯顿四重奏招贴,由Niklaus Troxler设计[瑞士]。

阿道夫·希尔德勃兰特在《造型艺术中的形式问题》中指出:"知觉形式的本质特征是在知觉中每一单独的因素只有处在与所有其他因素的关系中才具有意义;一切大小尺寸、一切光影、一切色彩等等,都只有相对的价值。每样东西都取决于相互的关系,每样东西都影响到别的东西的价值。因此,当我们说到一总体印象时,我们指的是知觉形式中所有因素的相互作用产生的效果。"

3.4.4 明度对比

明度对比是指色彩明暗程度的对比，也叫色彩的黑白对比。

在讲述明度的时候，我们曾经建立过一个10个等级的明度色标，那么现在，我们通过不同等级明度的对比，来形成长调、中调和短调的明度配色方案。

作业：请尝试应用以下不同等级明度的对比进行明度对比练习，10cm×10cm×4张。

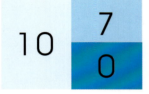

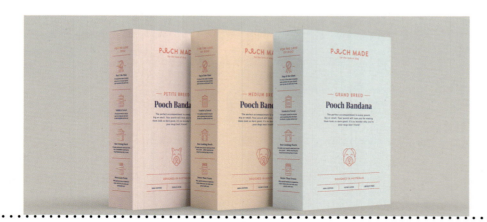

右页图 Making Sense of Dyslexia设计的动物折纸。

左页图 Pooch Made书籍设计。

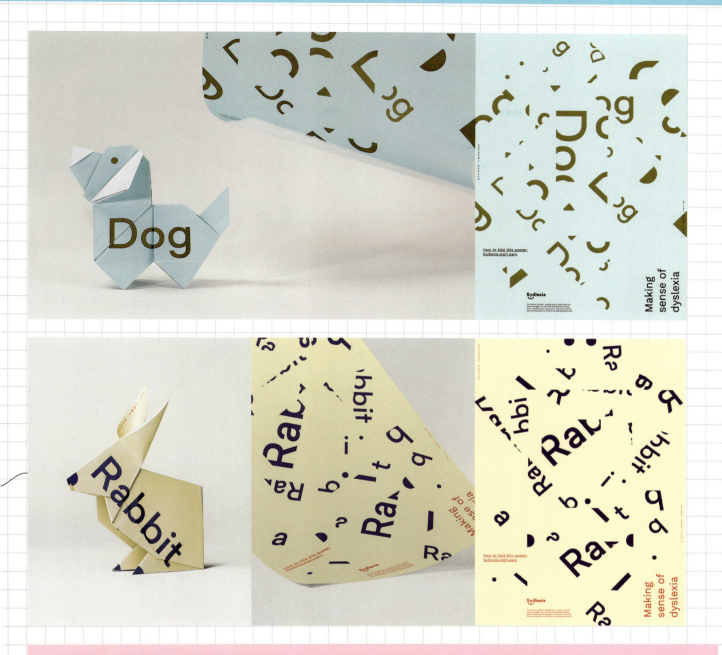

明度对比中的高长调：主导色为高明度，五级差以上的配色，具有积极、响亮、强烈、清晰的效果。
明度对比中的高短调：主导色为高明度，三级差以内的配色，具有优雅、朦胧、柔和的效果。
明度对比中的中中调：主导色为中明度，三到五级差的配色，具有含蓄、中庸、呆板的效果。
明度对比中的低长调：主导色为低明度，五级差以上的配色，具有沉重、庄严、爆发的效果。
明度对比中的低短调：主导色为低明度，三级差以内的配色，具有窒息、苦闷、晦涩、黯淡的效果。

3.4.5. 色相对比

色相对比是各色相差别形成的对比，色相对比是一种相对单纯的色彩对比关系，视觉效果鲜明。一般来讲，色相对比可借色相环做辅助说明，根据色相环排列的顺序我们把色相对比归纳成以下几个方面，说明它的对比规律和视觉效果：在 12 色色相环上任选一色，与此色相邻 1 色的为同类色对比，与它邻接 1 色或 2 色的为邻近色对比，与此色相间隔 3 色的为准对比色对比，与此色相间隔 4 色的为对比色对比，与此色相间隔 5 色的为互补色对比。

本图图示：用 12 色色相环表明色相关系

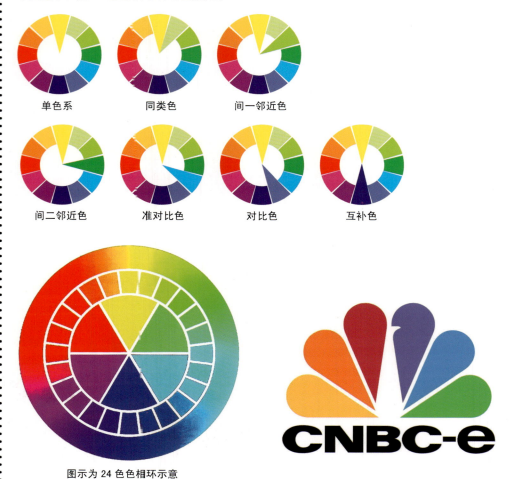

单色系　　同类色　　间一邻近色

间二邻近色　准对比色　对比色　互补色

图示为 24 色色相环示意

右页图　采用色相推移原理，互补色为背景的图案设计。

左页下图　CNBC-e 电视台标志，均采用不同色相的高纯度色彩设计的标志，色彩鲜艳、醒目。

同类色色相对比：色相比较接近，容易得到单一、柔和、协调、不刺激、缺乏活泼的画面效果。
邻近色色相对比：色相感要比同类色的明显些、丰富些、活泼些，可稍稍弥补同类色相对比的不足，和谐不张扬。
准对比色色相对比：这类的配色通常温和耐看，具有亲和力，但也会给人中庸、平和的感觉。
对比色色相对比：色相相差较远，这类配色具有热烈、积极、活力和个性的画面效果，但是要注意统一和协调。
互补色色相对比：接近纯色的互补色对比，色相感觉强，色彩鲜艳饱和，形象清晰，具有强烈的视觉冲击力。要把互补色对比组织好，使其不至于出现色彩碰撞过于强烈的情况，可以借助黑、白、灰色系的中和及其他方法。

3.4.6 纯度对比

纯度对比是指色彩的饱和度（鲜艳度）对比，即鲜艳色与黑白灰颜色的对比。如：红 + 灰蓝、黄 + 灰绿等。

建立一个 10 个等级的明度色标（下图），把各个主要色相的纯度标均匀分成三段，表示出长、中、短三种调性。

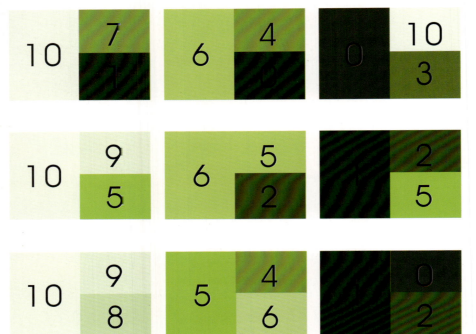

3.4.7 综合对比

综合对比是指由明度、色相、纯度等其中两种或两种以上性质的色彩差别形成的对比。无彩色系之间有明度差别，有彩色系之间有可能产生明度、色相和纯度差别；无彩色系和有彩色系之间，会有明度和纯度差别。这些差别形成的对比，同时出现在一个画面上时，便形成综合对比。

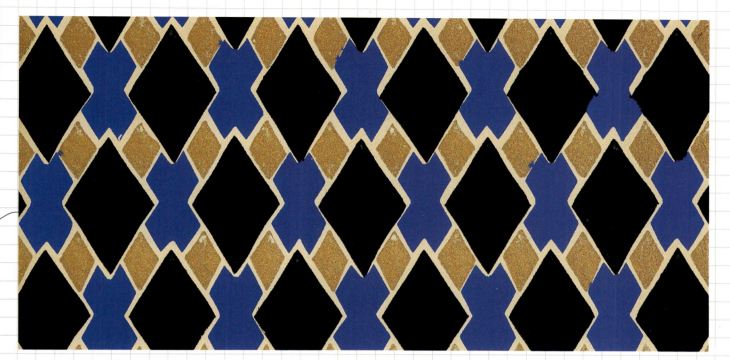

纯度对比中的调性：

短对比（弱对比）：指基调色与对比色之间纯度差别三级差以内的对比，纯度对比不足，具有朴素、暧昧、含蓄的效果，也容易出现粉、脏、灰、闷、单调、软弱、形象含糊不清等问题。

中对比：指基调色与对比色之间纯度差别三至五级差的对比，中对比的色彩温和柔软，不刺激，具有中庸、自然的效果。

长对比（强对比）：指基调色与对比色之间纯度差别五级差以上的对比，色彩对比强烈、形象清晰、个性鲜明。

艳灰对比：指同一明度的纯色与接近无彩色的灰色之间的对比关系，会出现艳的颜色更艳、灰的颜色更灰的画面效果。

3.5 色彩调和

□ 色彩调和的原理

从色彩视觉角度上说，互补色配合是调和的，当长时间看一个调子时周围其他色会有它的补色的感觉。如夏天在马路上盯着身穿荧光橘黄马甲的工人看会儿，然后把视线转开，会觉得工人的皮肤略显蓝绿色；我们尝试在一张红纸上写黑字，时间长了，黑字有绿色的感觉……眼睛对着任何一种色彩时都会要求它的相对补色出现，所以从生理学的角度上说，互补色是调和的。

色彩调和也是一种色彩秩序，过分强烈的或者暧昧的配色都是不调和的。所以变化与统一是色彩调和的基本法则。变化中求统一，统一中求变化，各种色彩相辅相成，才能取得悦目的色彩。

□ 色彩的调和方法

色彩调和有两层含义：一是色彩调和是配色美的一种形态，好看的配色是调和的。二是色彩调和是配色美的一种手段。色彩调和是相对的，对比是绝对的。因为两种以上的色彩在构成中总会在色相、纯度、明度、形状、面积等方面形成差别和对比。色彩的调和就是在各色的统一与变化中表现出来的，也就是说，当两个或以上的色彩搭配组合时，为了达成一项共同的表现目的，使色彩关系组合调整成一种和谐、统一的画面效果，这就是色彩调和。

在这里，主要介绍同一调和、近似调和、重复调和几种方法。

3.5.1 同一调和

在各个色彩中加入同一色彩使之具有同一因素而达到统一。如色彩对比过强不调和时，在各个色彩中加入或白、或黑、或灰色，形成或明、或暗、或灰调，使原来的色彩纯度、色相减弱，协调统一。或加入某一色相，像在不协调的各色中蒙上一层彩色的透明纸，使各色有了共性，达到调和。

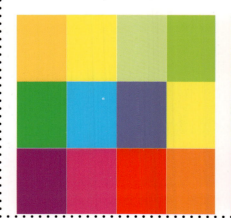
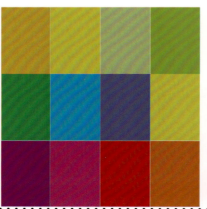

右页图 用色彩肌理填充字体，对画面进行了调和，降低了纯度，调性清晰。

左页图 色彩的同一调和示意，中间图为左图色彩各加上20%灰，右图为左图色彩各加上20%孔雀蓝。

色彩同一调和的具体几种方法：
☐ 两性同一调和法：色相与明度同一，纯度变化；色相与纯度同一，明度变化。
☐ 一性同一调和法：色相同一，纯度与明度变化；明度同一，色相与纯度变化。
☐ 混入同一色调和法：各色均混入同一色相，使各色呈现同一的色彩倾向，产生色彩的统一感觉，达到调和。
☐ 连贯穿插同一色调和法：在各色之间连贯穿插同一色彩，产生统一和谐的效果。

3.5 色彩调和

3.5.2 近似调和

色彩对比中，选择性质与程度很接近的色彩组合，或者增加对比色各方的同一性，使色彩间的差别减小，削弱对比感觉，取得或增强色彩调和的基本方法，称近似调和。

近似调和包括以下几种：

□ 明度近似调和。指黑、白、灰等色组成的高短调、中短调、低短调，其调和感最强。

□ 同色相又同纯度的明度近似调和。色调因色相而异，又因纯度而异，调和感强而变化又极为丰富。如红色中短调、紫色低短调。

□ 同色相又同明度的纯度近似调和。用同种色相所组织的鲜色调、灰色调都是调和的色调，所组织的色调，还可以因色相而异，也是调和感较强、变化又极为丰富的调和的色调。

□ 同纯度又同明度的色相近似调和。在色相环中，红、橙、黄、绿、青、蓝、紫等色相的近似调和，它包含高调、中调、低调的色相近似，鲜色调、含灰调和灰色调的色相近似等许许多多的同纯度又同明度的色相近似调和。

□ 同色相的纯度与明度近似调和。属于一种性质相同、其余两种性质接近的调和，这种调和还有同纯度的明度与色相近似，同明度的色相与彩度近似等。用这些方法均可组织色相、明度、纯度等变化很多的近似调和。

□ 色相、明度、纯度都近似的调和。此种调和方法是近似调和色调中效果最丰富，调和感最强的组色方法。

3.5.3 重复调和

一些色彩对比强烈的色块碰撞在一起，画面效果过于强烈的时候，除了前面我们说的同一调和、近似调和方法之外，我们也可以不用改变色彩的三属性，通过位置的改变，达到调和的效果。重复是构成法则中的一种重要方法，我们完全可以学以致用，用重复的方法来进行色彩的调和。将两种或多种色彩的搭配作为一个单元或色彩形状，然后将其反复排列来增加调和效果。我们在前面讲色彩空间混合和连续对比时，都用例子证明过，当色彩面积发生变化时，它的色彩效果也随之发生改变。在这里，重复调和就是用的这个原理。当色相各自孤立时，通过这种循环节奏的安排使它拥有韵律感，拥有新的色彩感觉，增强调和感。

右页图 通过重复的三角形、方形、圆形的设计，重复的点线面的应用和重复的色彩变化，将这些元素和谐地统一在画面里，富有节奏感。

3.6 色彩标示体系

英国科学家牛顿在 1666 年发现,把太阳光通过三棱镜折射,然后投射到白色屏幕上,会显出一条像彩虹一样美丽的色光带谱,从红开始,依次接邻的是橙、黄、绿、青、蓝、紫七色。

牛顿色相环表示着色相的序列以及色相间的相互关系。如果将圆环进行六等分,每一份里分别填入红、橙、黄、绿、青、紫六个色相,那么它们之间表示着三原色、三间色、邻近色、对比色、互补色等相互关系。牛顿色环为后来的色彩标示体系的建立奠定了一定的理论基础。

我们可以发现,牛顿色相环,包括伊顿的 12 色色相环,可以表示色相序列和色与色的相互间某些关系,但无法表示色彩的色相、纯度、明度之间的关系。于是在 1745 年,美国的数学家梦亚构想了颜色图谱,做出了最早的色地球。1839 年德国浪漫派画家龙格第一次把色彩的两大体系相结合,构成了地球形状的立体色谱模式。所谓色立体,即是把色彩的三属性,有系统地排列组合成一个立体形状的色彩结构。色立体对于色彩的整理、分类、表示、记述以及色彩的观察、表达及有效应用,都有很大的帮助。在此之后,又相继产生了孟赛尔色彩体系、奥斯特瓦尔德色彩体系、日本色研配色体系等等色立体图谱。

3.6.1 孟赛尔色彩体系

孟赛尔色彩体系,是由色相 H、明度 V、纯度 C 三属性构成的,表示记号为 HV/C,即色相、明度/纯度。

明度是由黑到白中间排列九个不同等级的渐变灰色色阶组成的。黑色在下为 0 级、白色在上为 11 级的纵轴。

纯度是以无彩色为零、用渐增的等间隔色感来区分,从无彩色开始依次排列,距离无彩色轴越远的色彩纯度越高。

环绕在明度轴周围的色彩以黄(Y)、红(R)、绿(G)、蓝(B)、紫(P)这 5 种色为基础色相,再把每一个色相展开数个渐次变化的色相,共有 100 个不同色相,环成一个球状体。

左页图 孟赛尔色彩体系示意图。

右页下图 孟赛尔色立体。

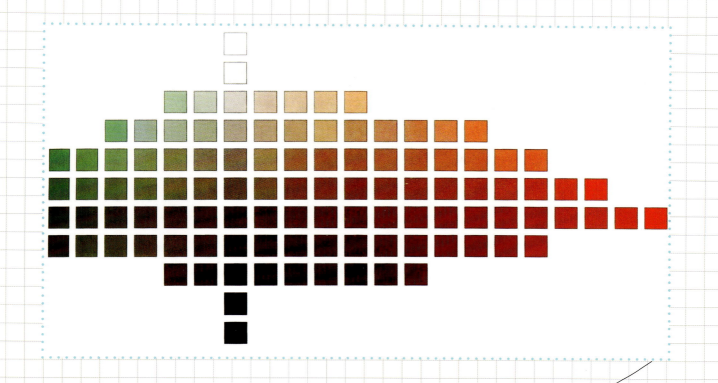

右页上图 孟赛尔色立体系统竖剖面。

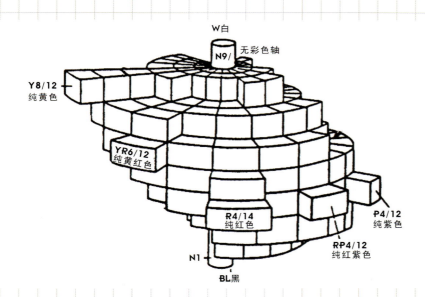

色立体的基本结构，即以明度阶段为中心垂直轴，往上明度渐高，以白色为顶点，往下明度渐低，直到黑色为止。其次由明度轴向外做出水平方向的彩度阶段，愈接近明度轴，彩度愈低；愈远离明度轴，彩度愈高。各明度阶段都有同明度的彩度阶段向外延伸，由此，构成某一种色相的等色相面。以明度阶段为中心轴，将各色相的等色相面，依红、橙、黄、绿等顺序排列成一放射状的结构，便形成所谓的色立体。

3.6.2 奥斯特瓦尔德色彩体系

奥斯特瓦尔德色彩体系由诺贝尔奖获得者、德国化学家奥斯特瓦尔德创造。全部色都是由色的纯度与适量的白、黑混合而成，具有纯色量＋白色量＋黑色量＝100%的关系。

以黄、橙、红、紫、蓝、蓝绿、绿、黄绿8色为主色相，每个色相展开3个色相，形成24色色相环。从1号柠檬黄到24号黄绿，环绕在无彩色明度轴周围。相对成180度角的两个色相为互补色。

无彩色明度轴仍是纵轴，白在上，黑在下，共分8个明度阶段，用a、c、e、g、i、l、n、p为记号。a代表最亮的白，奥氏认为没有100%的白，因此他的最白色内包含有11%的黑，而最黑的p内包含有3.5%的白。其间有6个阶段的灰色。以此轴为边，做成正三角形的色相面，在顶点放置各色的纯色色标，成为等色相的三角形，环绕着无彩色轴而成为圆锥体——奥氏色立体。

表示方法：第一个数字表示色相，第二个字母表示含白量，第三个字母表示含黑量。100%－含白量－含黑量，就是该色的纯色量。如：14pn即指是色相14的蓝，白色量p是3.5%，黑色量n是94.4%，蓝的色量是100%-3.5%-94.4%=2.1%，为深藏青色。

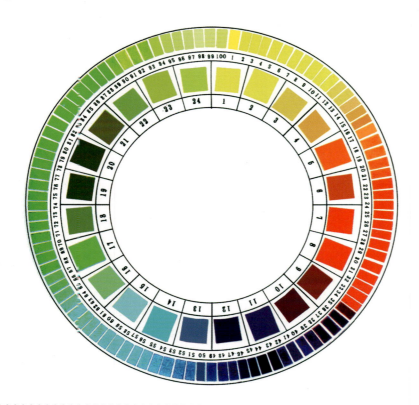

左页图 奥斯特瓦尔德色相环。

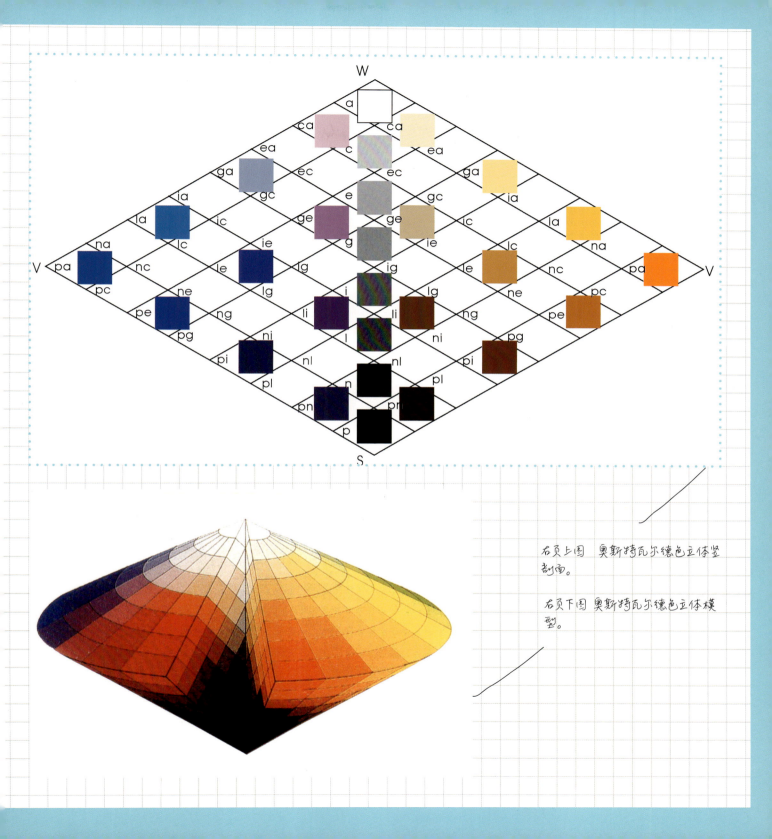

右页上图 奥斯特瓦尔德色立体竖剖面。

右页下图 奥斯特瓦尔德色立体模型。

3.6.3 日本色研体系

日本色彩研究所于1964年研制的配色体系。是一个实用的以色彩调和为主要目标的色彩体系，它融合了孟赛尔色彩体系、奥斯特瓦尔德色彩体系的结构，色相环以红、橙、黄、绿、蓝、紫6个主要色相为主，各自展开配成24个色相，从红编号为1，到紫色编号为24，色相环上成180度角的对应为互补色，色相名用色义的形容词来表示，如紫味红、黄味红等。

日本色研体系以明度为纵轴，纯度为横轴。表示法为色相－明度－纯度，如6Y-7Y-8C表示6号黄色7级明度8级纯度。

明度根据人的等感觉差来决定，考虑到白色色标的表示和近似于各色相纯度的明度关系，从白9.5到黑1.0之间每0.5为1格，分成17格。明度标准用9种无彩色的阶色来表示，各色相标准色的明度呈曲线状。

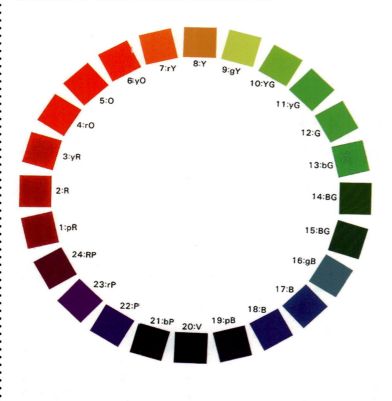

左页左图　日本色研体系示意图。

左页右图　日本色研体系明度和纯度关系示意图。

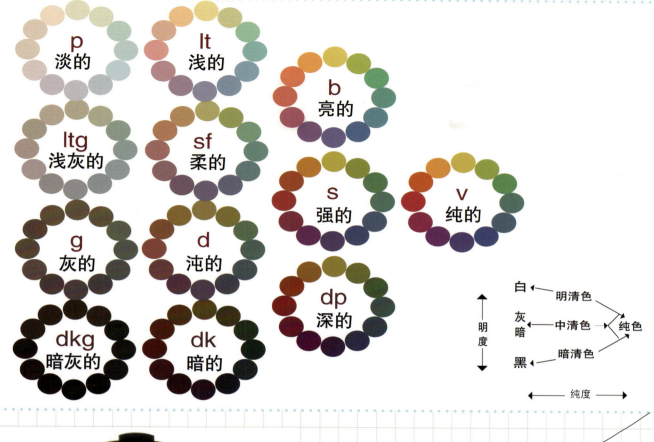

右页上图 日本色研体系示意图。

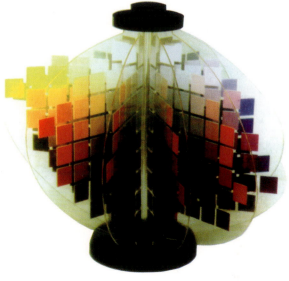

右页下图 日本色研体系立体系统模型。

PCCS色彩体系：日本色彩研究所于1964年发表了日本色彩研究配色体系 Practical Color Co-ordinate System（简称日本色研体系，PCCS体系）。PCCS主要是以色彩调和为目的的色彩体系。PCCS体系中将色彩分为24个色相、17个明度色阶和9个彩度等级，再将色彩群外观色的基本倾向分为12个色调。其最大的特点是将色彩的三属性关系，综合成色相与色调两种观念来构成色调系列。从色调的观念出发，平面展示了每一个色相的明度关系和纯度关系，从每一个色相在色调系列中的位置，明确地分析出色相的明度、纯度的成分含量。

色彩的表达
COLOR EXPRESSION

Joe pizza品牌设计。

色彩的表达

4.1 印象配色

4.2 采集与重构配色

4.1 印象配色

抓住印象特征，就能掌握色彩配搭的具体目标以及合乎外部要求的感觉。一些符合人们脑子中固有印象的色彩形式、色彩搭配，会更容易引起情感共鸣，有更高的认知度。利用印象特征配色的案例有很多，我们这里介绍用得较多的两种：利用自然和传统文化进行的印象配色。

自然：大自然赋予了我们五光十色的色彩世界，从自然中汲取色彩标本，描绘对象的形状加以抽象和简化，运用到设计中是通常采用的手法。

传统文化：艺术始终讲究内在的延续、文化的传承，一种艺术形式的产生及被容纳，需要特定的历史文化背景，其中包括一个民族的生活方式、习俗、伦理道德、审美习惯等，这些构成了潜在的深层文化结构，深植于民族的心理和精神之中，调节和制约着民族文化的发展和外来文化的介入。

国画的浑然大气，瓷器的素然雅致，民间艺术的丰富多样……我们可以从博大精深的传统文化中汲取图案、形式、色彩搭配上的养分，取其精华，通过提取和再创造，构成新的、符合当代审美的，而同时散发出传统文化魅力的色彩形式。

4.1.1 自然色

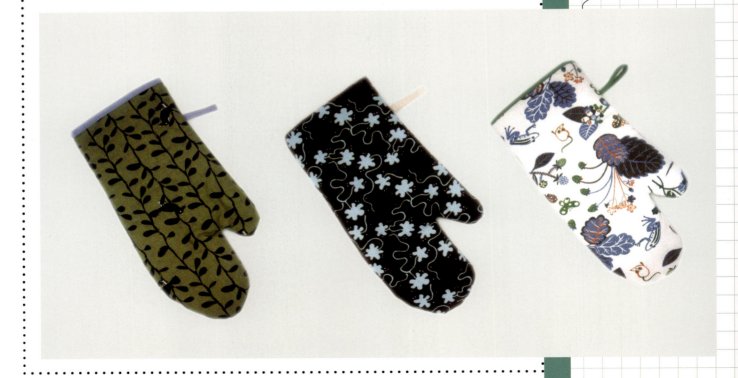

右页图 Mina品牌设计，采用自然界的植物形状与色彩设计成系列的环保袋。

左页图 棉质日用品设计 Deadly Squire,由Inc设计[美国]。

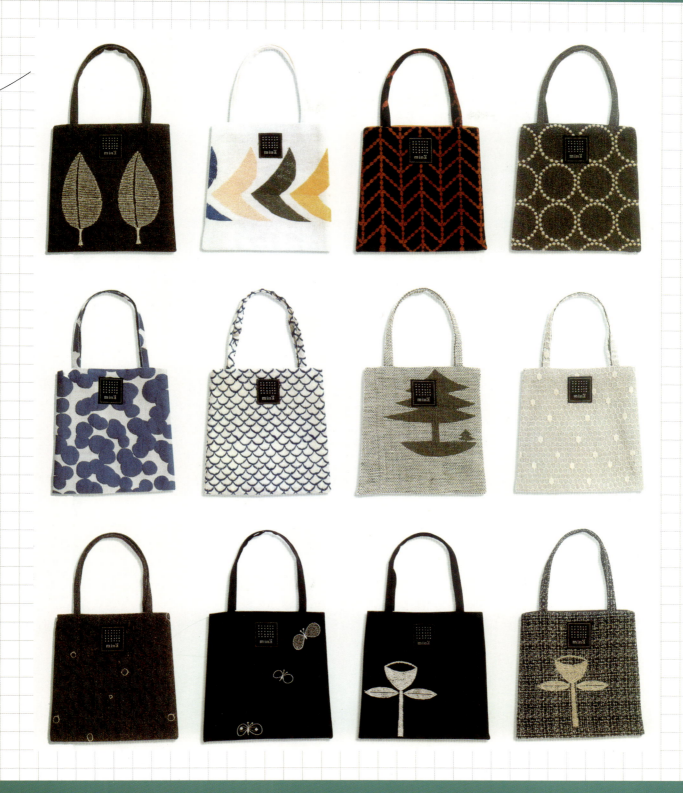

4.1 印象配色

色彩创意设计／色彩的表达／／／

派对动物
PARTY ANIMALS

本页图H&M品牌2009年儿童服装发布系列，由Team Hawaii拍摄的主题摄影。采用派对动物主题，将小朋友、时装和自然场景很好地联系在一起，让人觉得是一幅幅成熟的插画。

色彩创意设计 / 色彩的表达 / / /

4.1 印象配色

左页上图、右页图 许多化妆品品牌为了突出自然、非人工、无添加的特色，会采用自然色的色彩元素，使消费者看到它的色彩第一印象就能联想到大自然的气息。

左页下图 Catalina Estrada图案设计，将民族色彩与装饰图案融入其中。

4.1.2 传统文化

右页图 阳光鲜果品牌设计，和红色的搭配使用，富有民族色。

左页图 Catalina Estrada设计，将民族色彩与装饰图案融入其中。

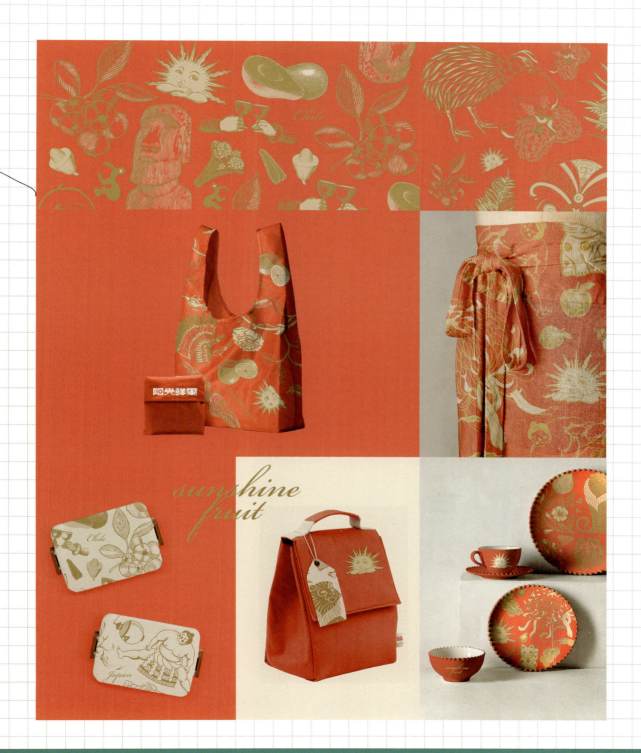

4.1 印象配色

色彩创意设计 / 色彩的表达 / / /

左页图　纸艺师Lee Jihee纸艺作品，复古相机系列。

右页上图 寿司包装设计。

右页下图 台湾插画师Eva Wang 作品：虎姑婆和其他中国民间故事。

4.1 印象配色

色彩创意设计 / 色彩的表达

左页左图 Paul Smiths 设计，伯克利饭店下午茶餐具。

左页右图 摄影师 Sofia Sanchez & Mauro Mongiello作品《Lily的花园》。

右页左图 "Wrong woods"由Richard Woods&Sebastian Wrong设计。

右页右图 摄影师Elena Yemchuk作品《波西米亚狂想曲》。

4.2 采集与重构配色

色彩的采集与重构是将人工色、自然色进行分析、解体、提取、重构的过程。一方面，我们需要做到分析其色彩成分和构成特征，保持其色调与风格。另一方面，打散原有的色彩组织结构，组织新的色彩形象，构成新的色彩形式。通过对色彩的采集、提取的过程可以使我们了解到不同民族的风俗人情、传统文化的精神内涵、现代艺术的意识观念、自然环境的绚烂变化……采集的目的一方面是素材的累积，更重要的是通过采集的过程，提高艺术修养和审美意识，更好地加深对色彩的感受与分析能力。

作业步骤：
☐ 选择采集的对象，分析色彩，用色标的方法将其罗列出来。
☐ 用提取到的色彩构成新的色彩形式，以完整的面貌呈现新的作品（20cm×20cm×1张）。

左右页图 在染织、面料的图案设计中，许多设计师会在大自然中汲取灵感，采集色彩和形状的元素。

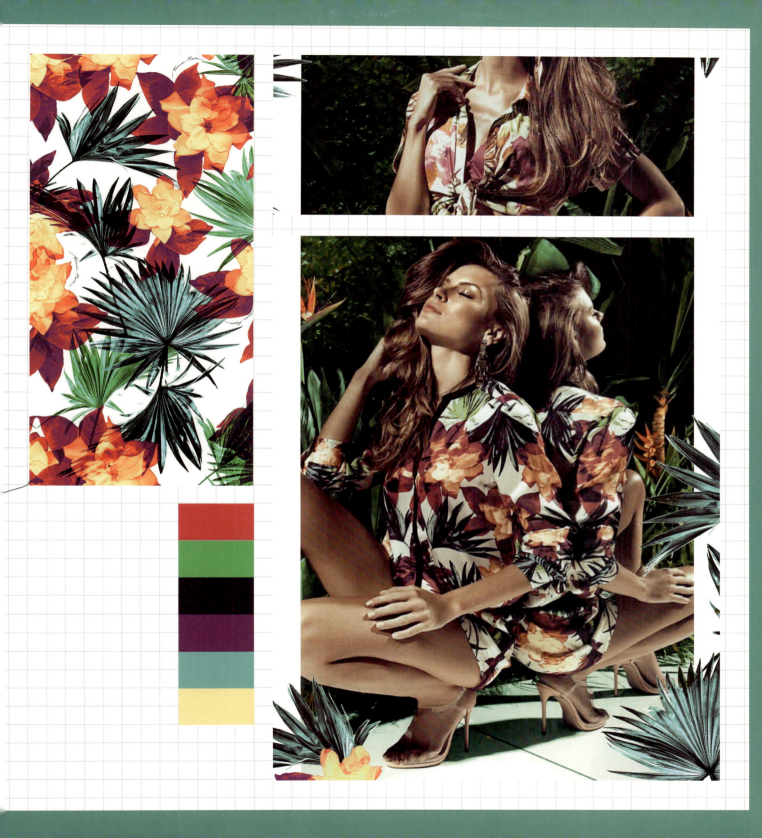

4.2 采集与重构配色

关于采集与重构配色我们通常从以下几个方向进行练习：

☐ 传统艺术品和民间艺术品的色彩解构与重组。带有时代文化烙印的传统艺术品以及流露着浓厚的乡土气息与人情味的民间艺术品，有着各自典型的艺术风格和不同品位的艺术特征。

☐ 大师绘画作品的解构与重组。各个时期的艺术大师给人类的历史添加了美丽的笔触，他们的作品是人类宝贵的财富，从大师作品中提取色彩，将大师的调色板带入自己的画面，是学习色彩解析的好方法。

☐ 自然色彩的解构与重组。自然界的物像在光的影响下，呈现着千变万化的色彩现象。如大海的蓝调、沙漠的黄调以及植物色彩、矿物色彩、动物色彩、人物色彩等等，对各种自然色彩的组织结构进行分析重构，也是常用的提炼色彩的办法。

对于色彩可以从感觉升华到感受，并且进一步通过色彩形式语言表现出来，成为主观色彩和情感的表达，这在现代设计运用中具有重要作用。康定斯基说过："一个画家不仅必须训练他的眼睛，还得陶冶他的心灵，只有这样，他的心灵才能够在其艺术创作中审度各种色彩，并成为决定性的因素。"

左页图 Beare's Stairs 牌啤酒设计。

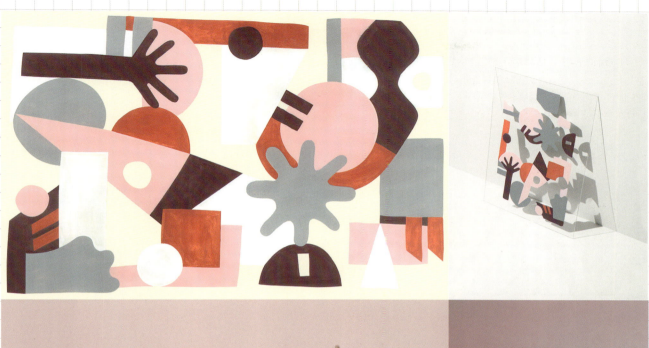
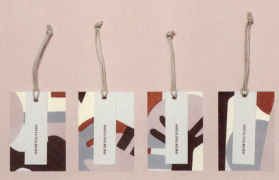

右页图 Sofia Palmero, Futura品牌设计。

色彩的设计应用
COLOR DESIGN APPLICATION

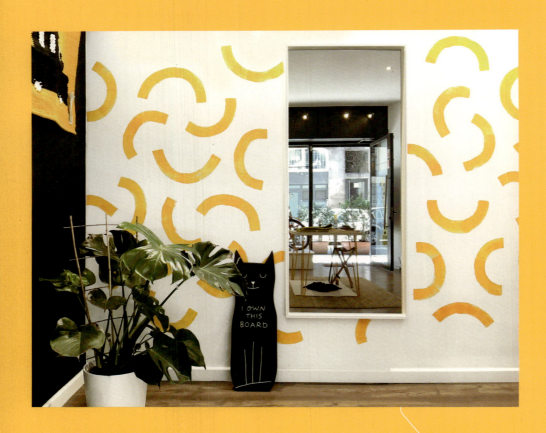

Hello Mario - Branding品牌门店设计。

色彩的设计应用

5.1 色彩心理

5.2 色彩的综合表达

5.3 色彩的联想与象征

5.4 设计色彩的基本配搭与应用

5.1 色彩心理

在前面的篇章里，我们已经学习了光与色的关系。因此，我们知道色彩本身是没有灵魂的，它只是一种物理现象。但人们却能感受到色彩的情感，这是因为人们长期生活在一个色彩的世界中，积累着许多视觉经验，一旦知觉经验与外来色彩刺激发生一定的呼应时，就会在人的心理上引出某种情绪，这就是我们所说的色彩心理。事实上，色彩生理和色彩心理过程是同时交叉进行的，它们之间既相互联系，又相互制约。在有一定的生理变化时，就会产生一定的心理活动；在有一定的心理活动时，也会产生一定的生理变化。

作业：
□ 选择一组并列词吾，进行色彩心理分析，并用合适的色彩组合和搭配关系来达到要表现的特征。
□ 采用一定的色彩形式，以完整的面貌呈现系列词语，并具有一定的传达性（10cm×10cm×4张）。

左页图 色彩心理作业图例，从左到右、从上到下：朦胧、活泼、深沉、清新。

色彩心理透过视觉开始，从知觉、感情到记忆、思想、意志、象征等，其反应与变化是极为复杂的。

色彩的搭配与应用，很重视这种色彩心理的反应与变化，即由对色彩的经验积累变成对色彩的心理规范，受到何种程度的视觉刺激之后能产生何种程度的心理反应，都是色彩心理学所探讨和研究的内容。

右页图　色彩心理作业图例，从左至右，从上至下：深秋、阳春、初冬。

5.11 色彩心理

色彩心理的相关因素：

☐ **色彩心理与年龄有关**：根据实验心理学的研究，人随着年龄上的变化，生理结构也发生变化，色彩所产生的心理影响随之有变。随着年龄的增长，人们的色彩喜好从儿时的鲜艳多彩逐渐向复色过渡，向黑色靠近。也就是说，年龄愈近成熟，所喜爱的色彩愈倾向成熟。

☐ **色彩心理与职业有关**：通常，体力劳动者喜爱鲜艳色彩，脑力劳动者喜爱调和色彩；农牧区居民喜爱极鲜艳的、成补色关系的色彩，知识分子则喜爱复色、淡雅色、黑色等色彩。

☐ **色彩心理与社会心理有关**：由于不同时代在社会制度、意识形态、生活方式等方面的不同，人们的审美意识和审美感受也不同。一个时期的色彩的审美心理受社会心理的影响很大，所谓"流行色"就是社会心理、时代潮流的一种产物。

☐ **色彩心理与共同的色彩感情有关**：虽然色彩引起的复杂感情是因人而异的，但由于人类生理构造和生活环境等方面存在着共性，因此对大多数人来说，在色彩的心理方面，也存在着共同的感情。比如色彩的冷暖感、轻重感、空间感等。

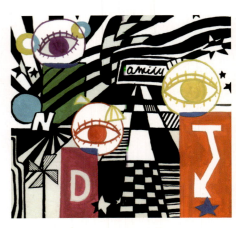 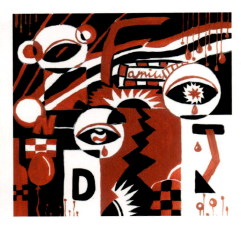
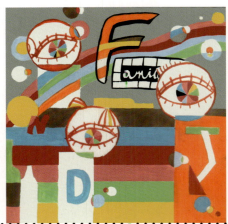

右页图 五彩缤纷的糖果，匠心独具的包装，称为快乐药[西班牙]。给消费者营造一份独特、奇妙的购物心情。

左页图 色彩心理作业图例，从左到右、从上到下：说唱、摇滚、校园、蓝调。

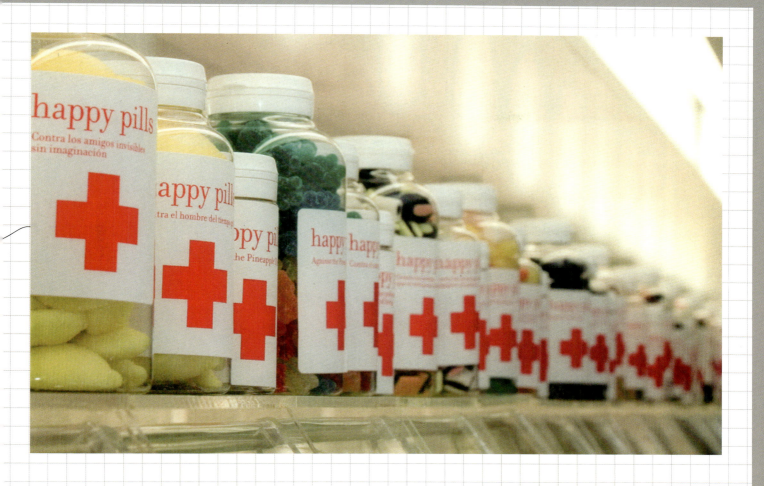

研究由色彩引起的共同感情，对于装饰色彩的设计和应用具有十分重要的意义。恰当地使用色彩搭配，可以在工作上减轻疲劳，提高工作效率，减少事故；在生活上创造舒适的环境，增加生活的乐趣；甚至在医学上也能用于治病（在医学色彩心理学上，淡蓝色能够使人退烧，血压降低；赭石色能使病人血压升高，增强新陈代谢；蓝色有利于外伤病人克制冲动和烦躁；绿色有利于病人休息，红、橙色可以增强食欲），等等。

5.2 色彩的综合表达

现在综合地把所学知识贯穿运用，我们会惊喜地发现，自己已经具备了一定的设计和运筹能力。

借助我们对于色彩设计的学习和掌握，我们有能力通过对色彩的色相、明度、纯度、色调、节奏、对比等的总体把握，通过有个性的、形象的色彩表达对各种事物视觉的、味觉的、触觉的、嗅觉的、心理感官上的感受，表达我们对客观世界中各种事情的理解与看法，可以通过某种生动的鲜明的色彩和形态唤起他人的心理反应、联想和情感共鸣，这就是色彩的综合表达的作用。

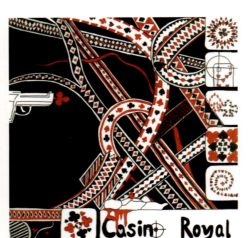

右页上图 两张图均为Autoproduzione招贴设计，左上角由Dadakool[意大利]设计。右上角由Dadakool[意大利]设计。

左页上图 色彩的综合应用作业图例，《逍遥法外》电影片头观后感。

左页下图 色彩的综合应用作业图例，《007——皇家赌场》电影片头观后感。

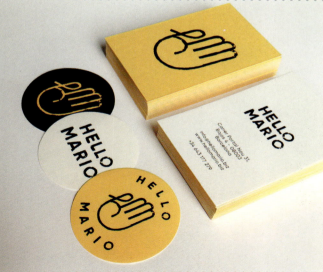

右页下图 "hello mario" 品牌设计。

在中国传统文化中，对于色彩有着自己的赋色法则，五色被认为是色彩的本源之色，是最基本最纯正的元素。如《考工记》里记录的："画之事，杂五色。东方谓之青，南方谓之赤，西方谓之白，北方谓之黑。天谓之玄，地谓之黄……"在中国画中也有"墨分五彩"之说。《尚书•益稷》中写道："以五采彰施于五色，作服。"《蔡沈集》中说："彩者，青黄赤白黑。"熟悉传统文化中的色彩观，对于进行相关设计会有一定帮助。

5.2 色彩的综合表达

在这里，我们仍需强调的一点是整体画面的和谐。**色彩综合表达的和谐，其实质就是色彩关系的适当搭配，将有差异的各个元素配合得当，构成协调统一的画面。**因此，使用好各种有差异的色彩，搭配出适当的色彩关系，产生和谐的最终效果，是我们在色彩设计中要时刻注意的问题。

作业：
- 观看一段影片，或聆听一段音乐，以小稿形式现场记录你的片段感受（10cm×10cm×5张）。
- 整理成正稿，运用平面构成和色彩构成学到的知识综合表达，形成完整的画面（20cm×20cm×1张）。

右页上图 LAND家居设计。

右页下左图 Oloom视觉形象设计，由Adam Machacek, Sebastien Bohner[瑞士]设计。

右页下右图 PAUL&JOE公司礼物。

左页图 色彩的综合应用作业图例，《逍遥法外》电影片头观后感。

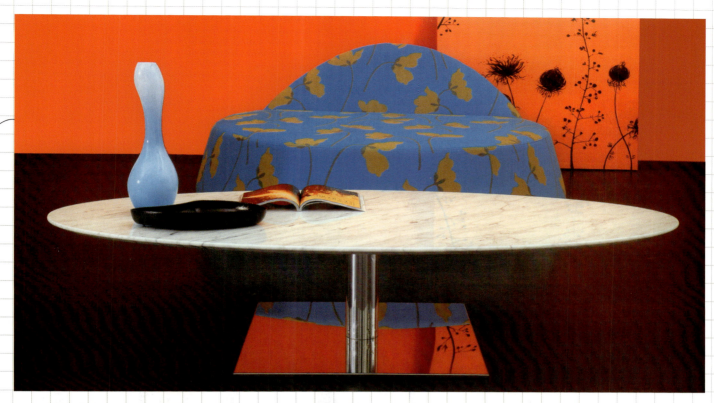

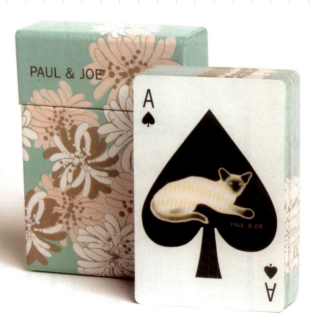

5.3 色彩的联想与象征

红色

红色被认为是所有色彩中最美丽、最原始的颜色，是象征着激情、生命、革命和喜庆的颜色。由于红色具有刺激人们心理的作用，所以容易让人变得兴奋起来，也容易让人情绪高涨甚至紧张不安。

在设计中，我们通常看到红与黑、红与白的各种组合，被称为经典色搭配。

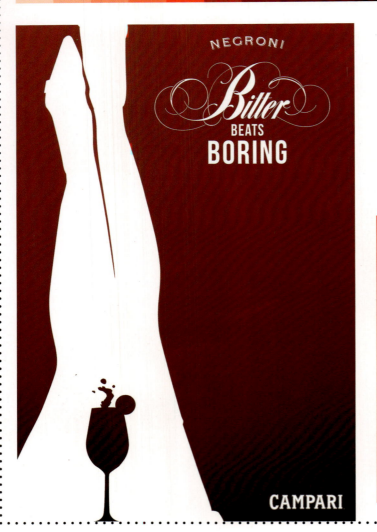

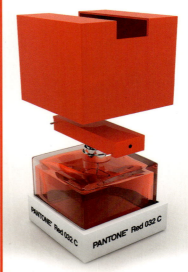

右页左图 鲜红的牛肉罐头设计。

左页左图 Multi-media Artwork for CAMPARI，设计师 Paulus Kristanto，广告创意。

左页右图 Pantone色是美国著名的油墨品牌，已经成为印刷色的一个标准。Pantone的色标也可以称为公认的颜色交流的一种语言。

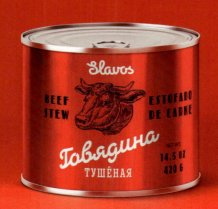

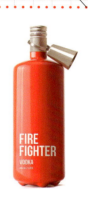

本页图 灭火器,全球通用的红色设计,提醒大家提高警惕、注意安全。

红色的联想
具象的:太阳、火、血、苹果、红旗、口红、肉。
抽象的:温暖、热烈、饱满、甘美、成熟、革命、战争、扩张、斗争、危险、流血。
情绪的:紧张、愤怒、恐怖、热烈、热爱、热情。

5.3 色彩的联想与象征

粉色

粉色通常被认为是少女阶段特有的色彩象征,她年轻朝气,但又不像红色、黄色那么具有冲击力;它浪漫憧憬,但又不像紫色那么成熟大胆。粉红通常象征着甜美、温馨,让人充满想象,但是也由于粉色系加入了大量的白,因此有时候会显得软弱、缺乏力量和视觉冲击力。

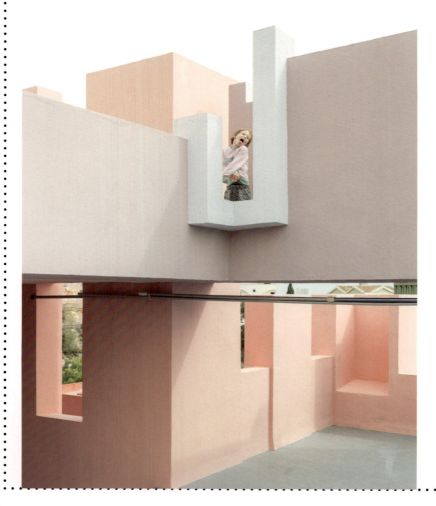

左页左图 粉色系的墙体设计。

左页右图 这款修护面霜的主要功能为淡化痘印修复肌肤,粉红色的设计正好贴合主题。

右页上图 粉红色的宣传册页,"梅洛玫瑰"。

右页下图 半透明的粉红包装设计。

粉色的联想
具象的:少女、水蜜桃、丝带。
抽象的:青春、初恋、甜蜜、柔美、梦幻、浪漫、灵感、淡雅。
情绪的:愉悦、憧憬、幸福、文雅。

色彩创意设计 / 色彩的设计应用 / / /

5.3 | 色彩的联想与象征

橙色

橙色的波长仅次于红色，因此它也具有长波长导致的特征：使脉搏加速，并有温度升高的感受。橙色是十分活泼的色彩，它使我们联想到金色的秋天，丰硕的果实，因此是一种富足的、响亮的、快乐而幸福的色彩。

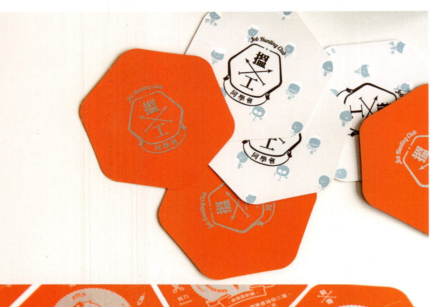

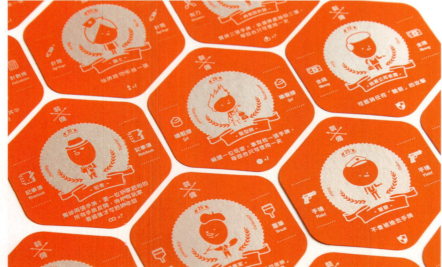

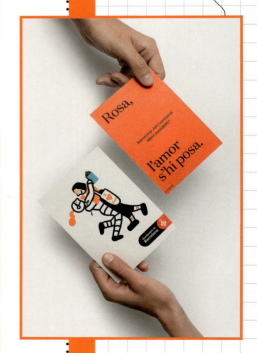

左页左图 Job Hunting Club 2015, THINGSIDID设计。

左页右图 Sant Jordi Barcelona设计的活动卡片。

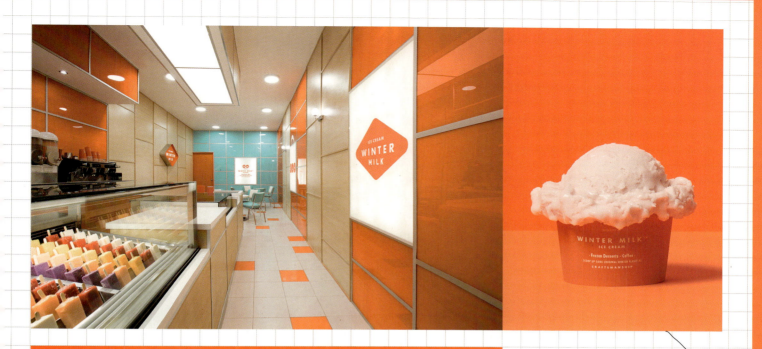

右页上图 Winter Milk品牌,橙色的空间设计。

右页下图 Die Teile书籍设计。

橙色的联想
具象的:霞光、橙、柚、玉米、南瓜、柿子、菠萝、红砖、胡萝卜、果汁。
抽象的:华丽、辉煌、向上、充足、积极、亲近、迫近、秋天、暖和、跳动。
情绪的:激动、兴奋、喜悦、满足、愉快。

5.3 色彩的联想与象征

黄色

黄色，我们可以把它比喻成最骄傲的色彩。黄色的灿烂、辉煌，有着太阳般的光辉，因此象征着照亮黑暗的智慧之光；黄色有着金色的光芒，因此又象征着财富和权力。黄色的饱和度非常高，因此经常被使用在识别系统中。另外，黄色能提高人们的注意力，使人们快速做出判断。

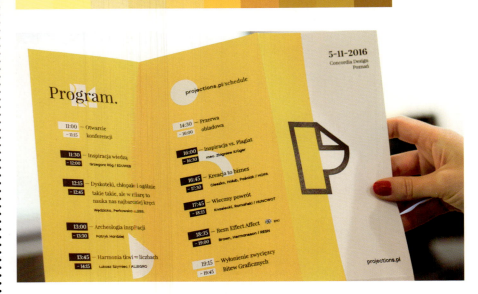

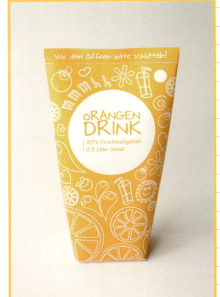

左页左图 Projections 2016的册页、印刷品设计。

左页右图 果汁包装，所见即所得。

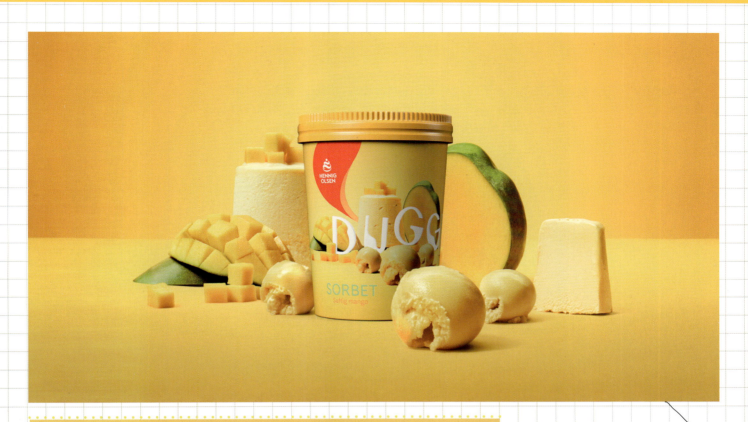

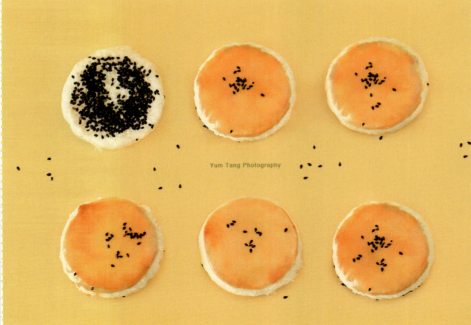

右页上图 DUGG的食品包装设计。

右页下图 食物摄影师Yum Tang作品。

黄色的联想
具象的：金子、太阳、光芒、腊梅、菊、油菜花、向日葵、香蕉、稻谷、土豆。
抽象的：温暖、明快、活泼、光明、胜利、希望、崇高、华贵、威严、酸涩、颓废、浅薄。
情绪的：憧憬、快乐、自豪、冲动、嫉妒。

5.3 色彩的联想与象征

色彩创意设计 / 色彩的联想与象征

柠檬黄色

柠檬黄色是所有色彩中明度最高的，带给人清新爽快的感觉，如同夏天喝下一杯冰柠檬水一般。柠檬黄色可以和许多色彩很好地协调搭配，但如果要醒目，不能放在其他浅色旁，尤其是白色，因为两个如此高明度的色彩放在一起将让你觉得什么也看不清。

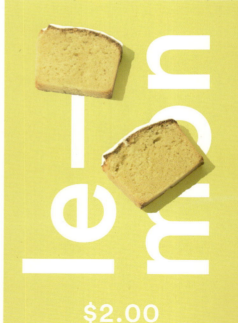

左页左图　文创用品设计。

左页右图　"lemon"主题的招贴设计，设计师大胆尝试了禁忌搭配，将同是高明度的白色和柠檬黄放在了一起。

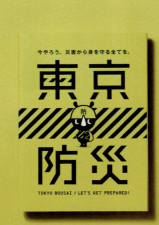

右页图 《东京防灾》书籍设计,柠檬黄色识别度高,容易引起人的警戒心理,譬如警察拉的警戒线的颜色,更加凸显出这本书籍的主题。

柠檬黄色的联想
具象的:柠檬、光、交通标志、警戒线。
抽象的:新生、新鲜、理想、生动、醒目、明亮、警惕、冒险。
情绪的:兴奋、快乐、危险、肤浅、吝啬。

5.3 色彩的联想与象征

绿色

绿色，是象征着生命、和平和希望的色彩。看到绿色，我们容易联想到健康、复苏、自然、环保等等，因此，一些食品、药店、医院、环保组织通常采用绿色作为色彩识别。

左页图 插画师Xuan Loc Xuan作品《green》。

右页左图 Homus品牌推广，绿色向人传达生长、向上的希望。

右页右图 许多白葡萄酒的包装设计都会采用原生态的绿色瓶子。

绿色的联想
具象的：植物、蔬菜、水果、草、树林、山、宝石、医院、药店。
抽象的：生命、发育、春天、青春、旺盛、健康、休息、和平、自然、诚实、永恒、新鲜、理想。
情绪的：平静、冷静、舒适、休闲、安慰。

5.3 色彩的联想与象征

蓝色

蓝色是博大的色彩,天空和大海这样最辽阔的景色都呈蔚蓝色,无论深蓝色还是淡蓝色,都会使我们联想到无垠的宇宙或流动的空气,因此,蓝色也是永恒和信赖的象征。鉴于蓝色的这个特性,它比较多地被运用在金融机构、医院、企业的建筑设计和识别系统中。

左页左图 用粉蓝色墙体营造冷色空间。

左页右图 蓝色调的服装设计。

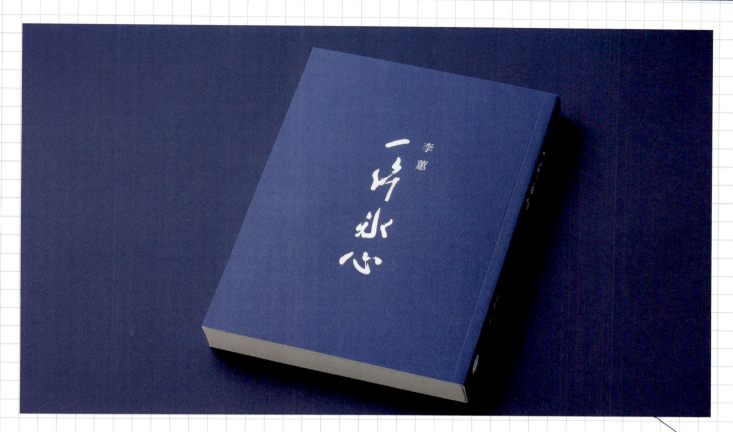

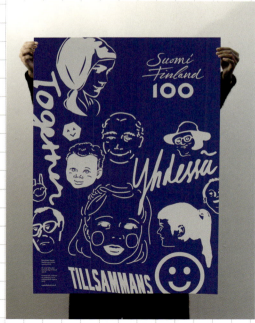

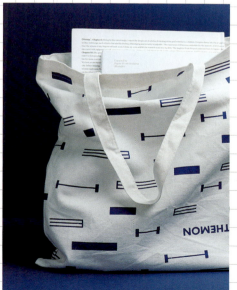

右页上图 书籍设计《一片冰心》。

右页下左图 Finland 100活动招贴。

右页下右图 布袋子设计。

蓝色的联想
具象的：天空、海洋、湖泊、远山、冰雪、星空。
抽象的：严寒、纯洁、透明、深远、清凉、科学、智慧、善良、青年、弱小、幽灵。
情绪的：平静、安详、冷漠、压抑、悲伤、忧愁、寂寞。

5.3 色彩的联想与象征

紫色

紫色波是波长最短的可见光。

通常，我们会觉得有很多紫色，因为红色加少许蓝色或蓝色加少许红色都会明显地呈紫色，因此很难确定标准的紫色。约翰•伊顿对紫色做过这样的描述：紫色是非知觉的色，神秘，给人印象深刻，有时给人以压迫感，并且因对比的不同，时而富有威胁性，时而又富有鼓舞性……

左页左图　nymbl.招贴设计。

左页右图　大自然中受光处与未受光处的冷暖色变化，《国家地理杂志》照片局部。

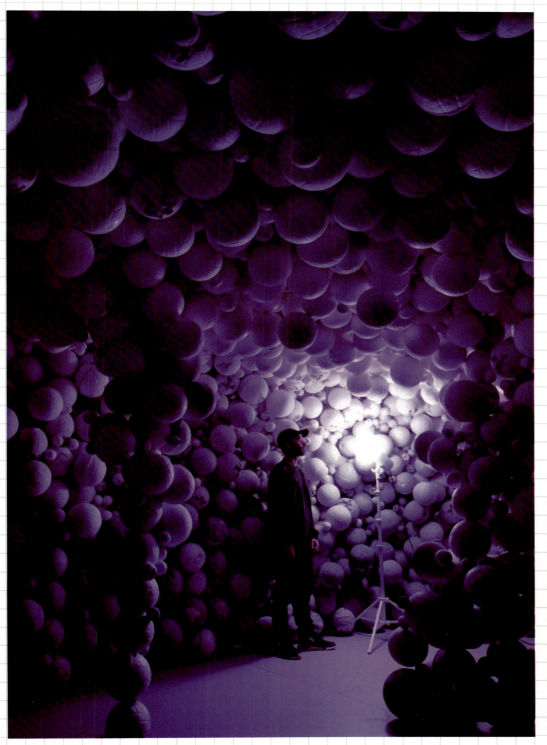

右页左图 紫色的现场空间，营造神秘气氛，带给体验者独特感受。

右页右图 "绝对伏特加"瓶体设计。

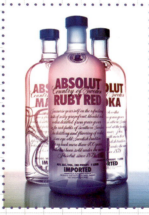

紫色的联想
具象的： 紫葡萄、紫罗兰、茄子、鱼胆。
抽象的： 高贵、优雅、奢华、浪漫、灵敏、不祥、神秘、疾病、病毒、诡异。
情绪的： 矜持、华丽、傲慢、痛苦、忧郁、不安、失望。

5.3 色彩的联想与象征

白色

白色,也可以称为没有颜色的"无色",人们不会从白色中感受到明确的色彩与情感倾向,因此白色会给人纯洁、干净无瑕的感觉。

白色可以和其他任何颜色在一起搭配,并且营造出清新、自然的氛围。

右页上图 Tequila Casa Pujol 87,设计来自 Anagrama Studio。

左页图 SAINT-P Apartment设计的,简约的白色空间,清爽、简单、冷淡。现代风格的家具设计。

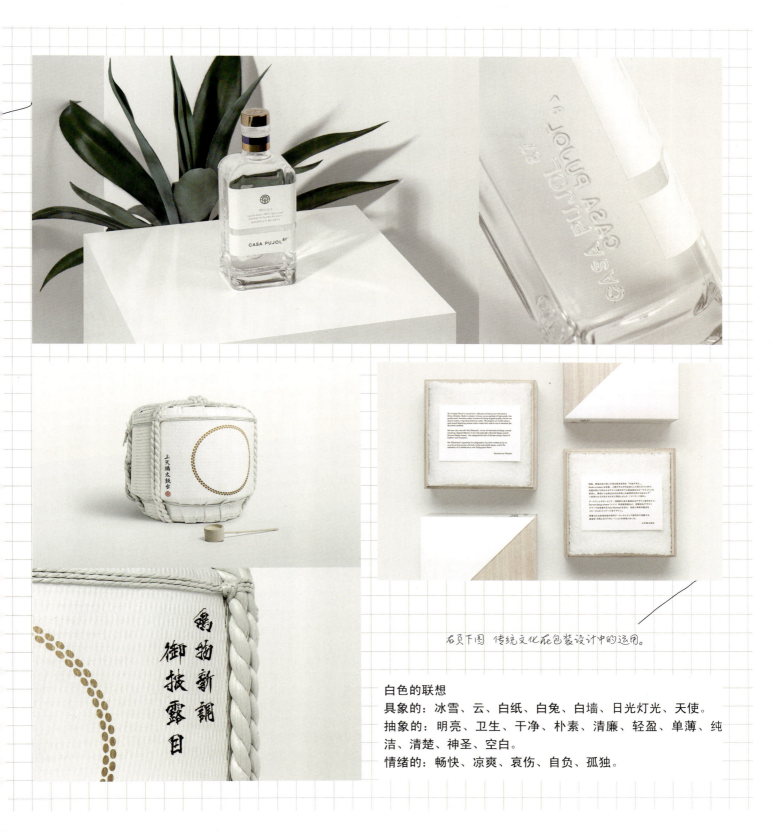

右页下图 传统文化在包装设计中的运用。

白色的联想
具象的：冰雪、云、白纸、白兔、白墙、日光灯光、天使。
抽象的：明亮、卫生、干净、朴素、清廉、轻盈、单薄、纯洁、清楚、神圣、空白。
情绪的：畅快、凉爽、哀伤、自负、孤独。

5.3 色彩的联想与象征

灰色

灰色,是黑色与白色的中间色,是彻底的中性色,依靠邻近的色彩获得生命。灰色一旦靠近鲜艳的暖色,就会显出冷静的品格;若靠近冷色,则变为温和的暖灰色。灰色会使人觉得简约、知性,但是单独使用灰色也会产生消极、被动的效果,容易缺乏个性。

左页左图 中性的大楼空间设计,没有特别浓烈的情感色彩,较为冷静。

左页右图 瑞典设计师Martin Bergstorm与印度学生合作设计的svartan家居系列作品:素描本。

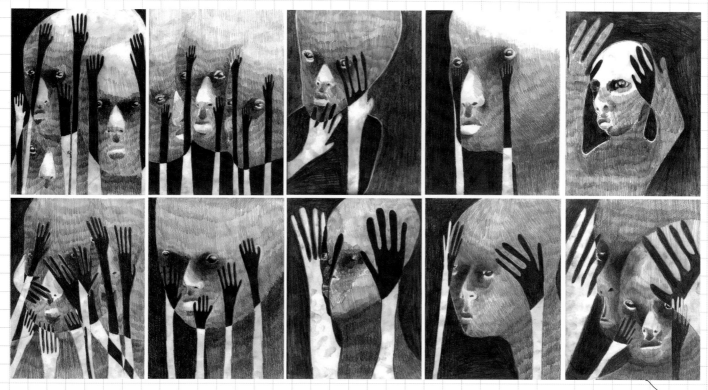

右页上图 Pequeñas Tragedias 插画师Fernando Barrios Benav.

右页下图 Porto City Theatre 2015 Programme Booklets,设计师Oscar Maia.

灰色的联想
具象的：土、阴天、混凝土、城市建筑、钢筋水泥。
抽象的：含蓄、现代化、简约、知性、柔和、平淡、休息、单调、衰败。
情绪的：慎重、追忆、消极、乏味、枯燥、沉闷、寂寞、绝望、压抑。

5.3 色彩的联想与象征

棕色

棕色系是温暖的,它会让我们想到动物的皮草,树木的厚重,泥土的芳香……它是大地和自然的颜色,给人带来宁静、安稳的感觉。淡棕色让人觉得舒适、静谧,而深棕色能营造出浑厚和古典的氛围。

左页图 居家、温暖系的鞋履、包袋设计。

右页图 band&roll品牌推广，手作、棕色、原木、皮质，这些元素的结合让人联想到大自然、大地，联想到温暖、舒适的感觉。

棕色的联想
具象的：毛衣、皮草、泥土、牛皮纸、木材、琥珀、大地。
抽象的：温暖、舒适、稳重、富饶、浑厚、传统、保守、沉重。
情绪的：舒适、休闲、安慰、中性、自然、信任。

5.3 色彩的联想与象征 / 色彩创意设计 / 色彩的联想与象征

黑色

黑色非常有力量，代表着品位、时尚与简约，一如宴会上不败的装束永远是黑色西服和小礼裙；黑色又比较沉重和黯然，康定斯基认为，黑色意味着空无，像太阳的毁灭，像永恒的沉默，没有未来，失去希望……在色彩设计中，黑色与其他有彩色系可以搭配出各种味道，传达出各种色彩心理。

左页左图 Lautus Naturals香皂品牌设计。

左页右图 Janet Hansen，封面设计。

右页图 GREYSPOT Inc.—Branding Identity,设计师Vasil Enev。

黑色的联想

具象的:黑夜、煤炭、头发、墨、金属、泥土、丧服。

抽象的:力量、高级、权威、简约、死亡、严肃、阴谋、坚硬、沉重、罪恶、衰老。

情绪的:坚决、庄重、恐怖、烦恼、悲痛、沉重。

5.4 设计色彩的基本配搭与应用

作为一名设计师，我们需要比较准确地预测实际的色彩效果，可能在一开始，你会觉得比较困难，没有把握。其实，对于设计色彩的配色规律来说，原理在本书的以上章节都已经详细阐述了，道理都是相通的，我们需要的是多加观察，多加练习。从练习到实际应用，其实并没有什么不可逾越的障碍。在本书的最后一部分，我们将一些通常用到的色彩搭配呈现出来，便于你捕捉具体的感觉，使想象力更加丰富。

干净清澈

在这一色系中，我们发现：明亮的高饱和度的冷色占据了大多数席位，它们往往能给人清爽、清新的感觉，而低饱和度的色彩则可能使画面调子黯淡下来，需尽量避免使用。

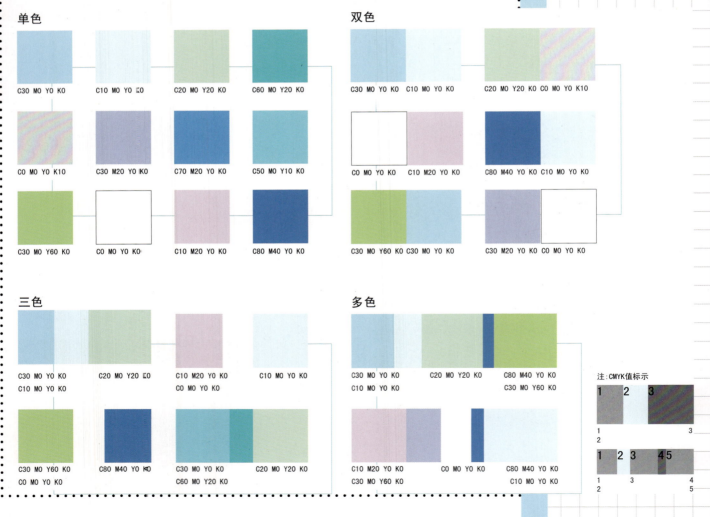

右页图 泳池空间的设计，室内泳池与室外泳池的设计，都采用了明亮的浅色系来呼应水的质感，也会让人感觉泳池是干净、卫生的。

5.4 设计色彩的基本配搭与应用

色彩创意设计／色彩的设计应用

活泼动感

F1赛车的现场，彩旗飘飘的运动会，缤纷欢快的游乐园，充满了亮丽、具有节奏感的元素，让我们不自觉地就跟着兴奋起来，感受到活生生的跃动，那么，组成这些画面的色彩元素：高饱和度的鲜艳色彩，正是能够营造出这种感觉的色彩。

在这一色系中，我们发现：对比强烈、高饱和度的颜色容易塑造出活泼、生动、跳跃的气氛，而低饱和度的色彩则可能使画面调子黯淡下来，需尽量避免使用，以保持充满活力的画面形象。

右页图 手织毛线品牌，各种动感时尚的色彩，织出一个缤纷世界。

单色

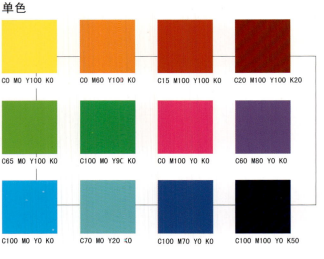

双色

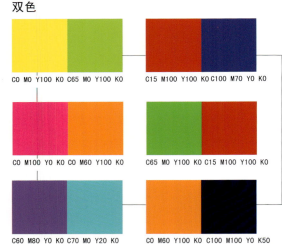

三色

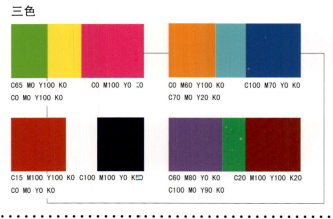

多色

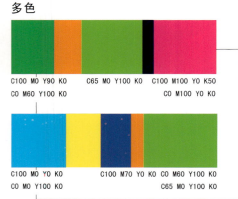

注：CMYK值标示

5.4 设计色彩的基本配搭与应用

简约时尚

干净明亮的设计师工作室，镁光灯下的高级化妆品专柜，高科技产品的展示现场，都会带给我们简约而又时尚的感觉。那么，组成这些画面的色彩元素：无彩色系、蓝、紫、浅色系的搭配，正是能够营造出现代都市感觉的色彩。

在这一色系中，我们发现：黑、白、灰占据了半壁江山，它们与冷色系的配搭会让人觉得知性、平静，同时还包含着简约、干练的意义；而过多的暖色系不利于这种气氛的表达。

单色

C0 M0 Y0 K0	C0 M0 Y10 K10	C0 M0 Y20 K20	C0 M30 Y20 K20
C50 M0 Y20 K20	C0 M0 Y0 K50	C30 M40 Y0 K0	C70 M60 Y0 K0
C50 M60 Y30 K0	C70 M90 Y50 K0	C100 M60 Y0 K30	C0 M0 Y0 K100

双色

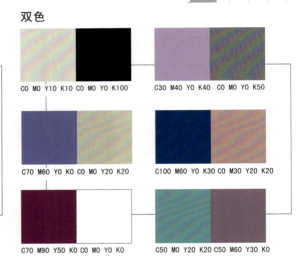

三色

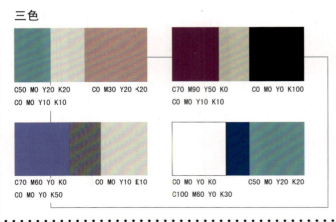

多色

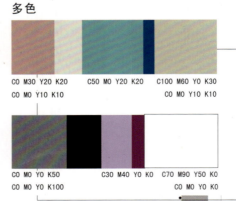

注：CMYK值标示

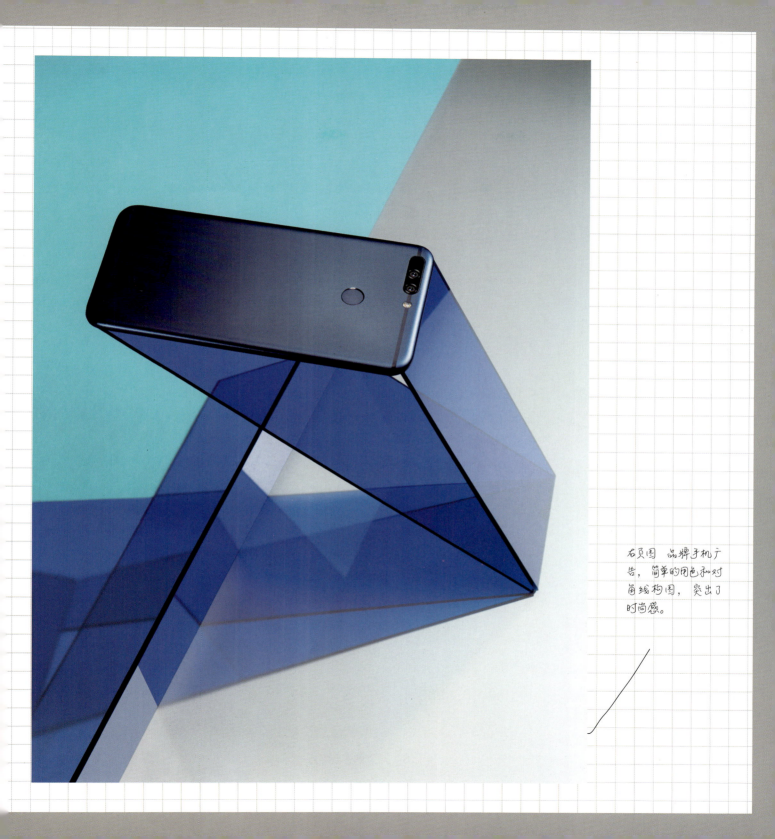

右页图 品牌手机广告,简单的用色和对角线构图,突出了时尚感。

5.4 设计色彩的基本配搭与应用

优雅动人

舞台上冷色调聚光灯下的芭蕾，穿着紫色礼服的成熟女性，以及她脖子上那串珍珠项链，都散发出优雅迷人的气质魅力来，那么，组成这一画面的色彩元素：蓝、紫、粉色、白、玫瑰色，正是能够营造出这些感觉的色彩。

在这一色系中，我们发现：柔美的曲线形与上述色系的搭配最能体现出品位、温婉、优雅的感觉，充满女性色彩和神秘气息。在这些画面里，暖色出现的概率较低。

单色

C0 M0 Y10 K10	C20 M30 Y0 K0	C10 M60 Y0 K0	C50 M50 Y0 K0
C60 M80 Y0 K0	C80 M100 Y0 K0	C50 M20 Y0 K0	C70 M60 Y0 K0
C40 M30 Y10 K0	C0 M40 Y30 K0	C0 M0 Y0 K50	C90 M90 Y0 K0

双色

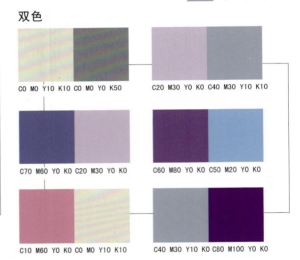

C0 M0 Y10 K10 / C0 M0 Y0 K50
C20 M30 Y0 K0 / C40 M30 Y10 K0
C70 M60 Y0 K0 / C20 M30 Y0 K0
C60 M80 Y0 K0 / C50 M20 Y0 K0
C10 M60 Y0 K0 / C0 M0 Y10 K0
C40 M30 Y10 K0 / C80 M100 Y0 K0

三色

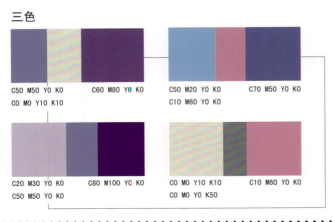

C50 M50 Y0 K0　C60 M80 Y0 K0
C0 M0 Y10 K10
C50 M20 Y0 K0　C70 M50 Y0 K0
C10 M60 Y0 K0
C20 M30 Y0 K0　C80 M100 Y0 K0
C50 M50 Y0 K0
C0 M0 Y10 K10
C0 M0 Y0 K50

多色

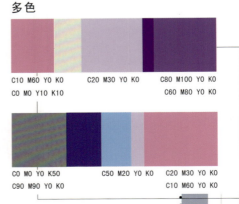

C10 M60 Y0 K0　C20 M30 Y0 K0　C80 M100 Y0 K0
C0 M0 Y10 K10　　　　　　　　 C60 M80 Y0 K0
C0 M0 Y0 K50　C50 M20 Y0 K0　C20 M30 Y0 K0
C90 M90 Y0 K0　　　　　　　　 C10 M60 Y0 K0

注：CMYK值标示

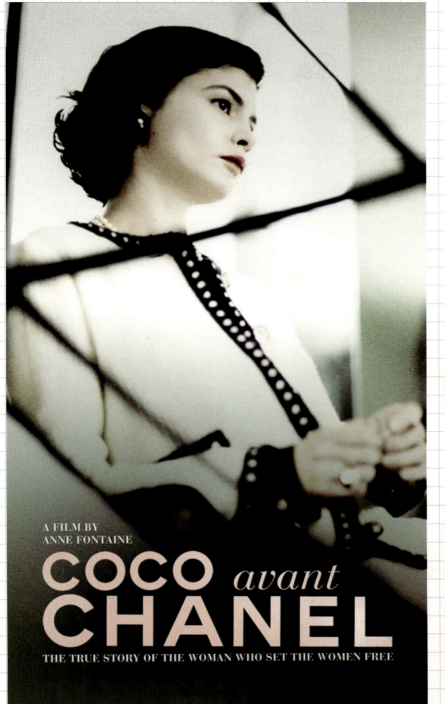
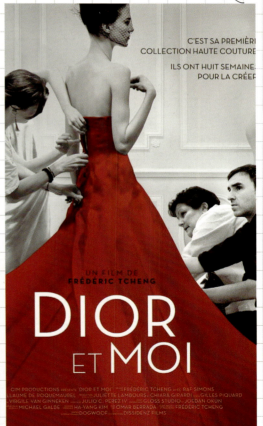

右页图 拿《时尚先锋香奈儿》招贴设计与《迪奥与我》招贴设计做比较，不同的设计风格和配色，同样的优雅动人。

5.4 设计色彩的基本配搭与应用

强烈醒目

蔚蓝海浪中一叶亮色的小舟，警戒线、救生衣的荧光橙色，转弯路口的危险标志，都会让人产生刺激醒目的感觉，那么，组成这些画面的色彩元素：荧光色、高纯度色、强对比色、黑，正是能够营造出强烈印象的色彩。

在这一色系中，我们发现：明亮的、高饱和度的对比色占据了大多数席位，它们往往通过补色对比、纯色与黑色对比等形成最鲜明的色彩搭配，取得夺人眼球、引人注目的效果。

单色

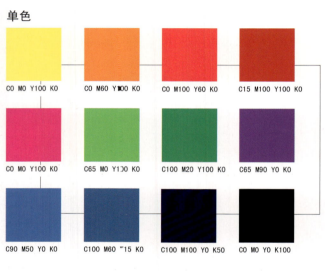

双色

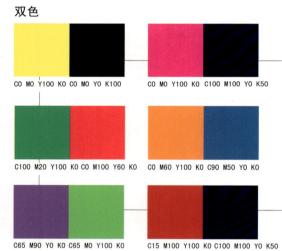

三色

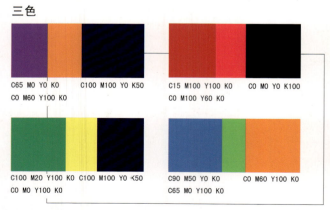

多色

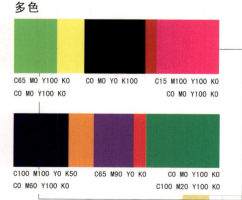

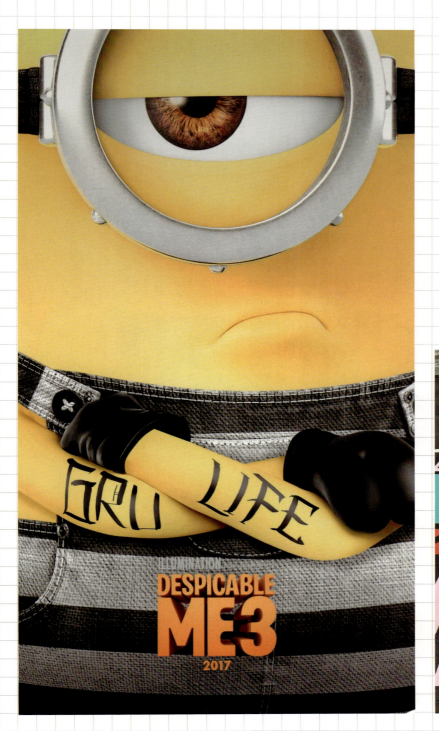
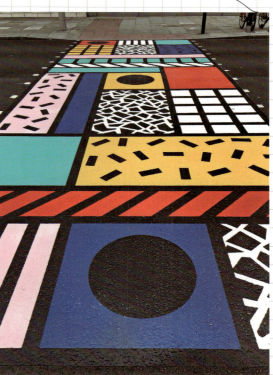

右页左图 《卑鄙的我3》，小黄人形象如此深入人心，这和他经典的颜色和表情密不可分。

右页右图 不同寻常的横道线。

5.4 设计色彩的基本配搭与应用

古典传统

透着胡桃木光泽的古董音箱，具有对称图案的天鹅绒窗帘，散发着浓浓古典气息的18世纪法国油画……带给我们浓郁的怀旧情调和文化气息。构成这些画面的主要色彩元素为棕色系，适量的蓝、紫、黄、灰也能很好地搭配。它能使人感受到悠悠岁月，感受到古典、传统、文化、保守、高尚。

在这一色系中，其他色彩与棕色系的配搭需要掌握好"度"。

单色

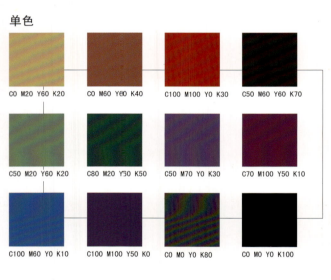

双色

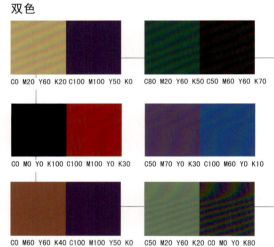

三色

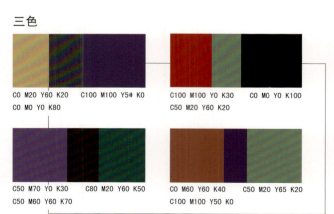

多色

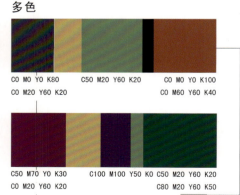

右页图 英伦品牌Burberry，色彩上坚持了为王室服务的经典感性，也传达出现代时尚气息。

5.4 设计色彩的基本配搭与应用

色彩创意设计／色彩的设计应用／／／创意

平淡柔和

浅粉色的墙壁，薰衣草的香气，夏天淡淡的香芋冰淇淋，西湖龙井的幽香，带给我们舒适、淡雅的感觉。那么，组成这些画面的色彩元素：白、浅灰、粉色系，正是能够营造出平淡、柔和感觉的色彩。

在这一色系中，我们发现：白色派上了大用场，不仅用来搭配其他色彩，并且可以调配大量的粉色系，以达到柔和的效果。尽量避免对比过于强烈，配色时可以采用低饱和度色彩，使画面平和、稳定。

单色

（颜色样本略）

双色

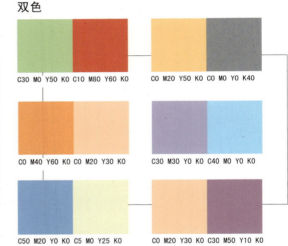

三色

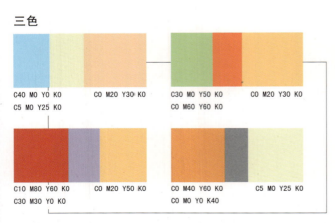

多色

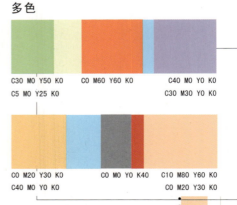

注：CMYK值标示

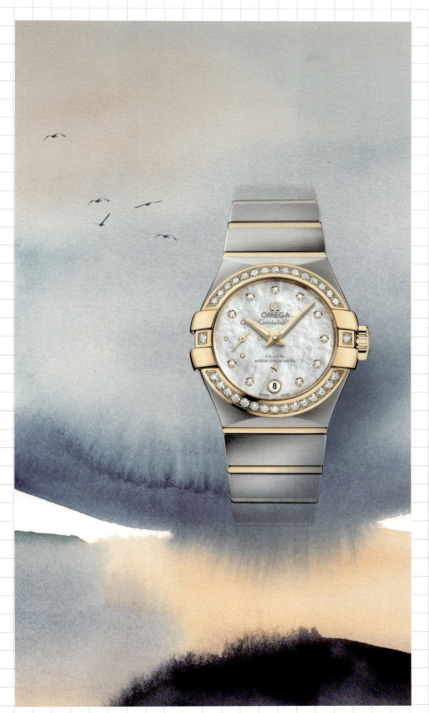

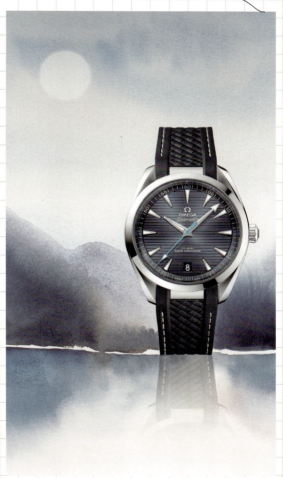

右页左图 OMEGA星座系列广告——至臻天文台小秒针腕表。

右页右图 OMEGA海马系列广告——AQUA TERRA天文台腕表。

5.4 设计色彩的基本配搭与应用

自然休闲

杯中Cappuccino浓郁的奶泡，黑胶唱片传出悠扬的旋律，微风中秋天的野餐……带给我们清新、休闲的感觉。那么，组成这些画面的色彩元素：咖啡色、蓝、米色、浅灰、绿、淡紫，正是能够营造出自然气息的色彩。

在这一色系中，我们发现：以黄、绿色系为主，采用明亮、休闲的配色，它们质朴、宁静、平和，有包容力，让人放松，没有压力。

右页左图 《导盲犬小Q》电影海报设计。

右页右图 OMEGA季度腕表广告。

单色

双色

三色

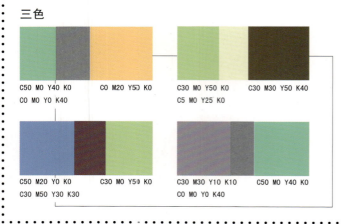

多色

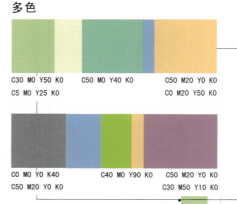

注：CMYK值标示

ある朝、一匹の子犬が生まれました。
おなかのブチ模様の形から
"クイール"（鳥の羽根）と
名付けられました。

クイール

5.4 设计色彩的基本配搭与应用

浪漫

烛光晚餐，浓郁的玫瑰花瓣，让人不禁想到罗曼蒂克，那么，组成这一画面的这些色彩元素：粉色、紫色、玫瑰红、蓝，正是能够营造出浪漫感觉的色彩。

在这一色系中，我们发现：冷色系中的蓝、紫和浅粉是被运用得最多的，它们往往能传递给人爱情、幻想、神秘的气息。而一些低饱和度的色彩则可能使画面调子显得"脏"，过多的暖色也会破坏画面的整体效果，要把握好使用的量。

单色

C0 M30 Y0 K0	C0 M50 Y0 K0
C0 M40 Y20 K0	C30 M70 Y0 K0
C40 M100 Y0 K0	C70 M90 Y0 K0
C30 M0 Y50 K0	C50 M0 Y40 K0
C50 M20 Y0 K0	C30 M40 Y10 K10
C0 M0 Y0 K30	C0 M0 Y0 K70

双色

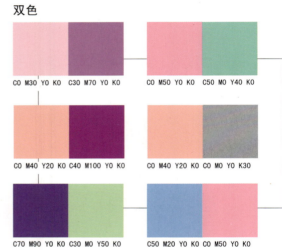

三色

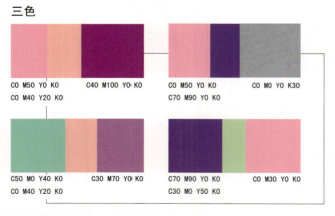

多色

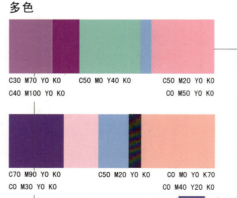

注：CMYK值标示

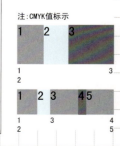

右页左图 《第70届戛纳电影节》招贴设计，红色与金色的搭配有一定的浪漫气息。

右页右图 挪威摄影师Ase Margrethe Hansen作品《蓝》。

5.4 设计色彩的基本配搭与应用

坚实可靠

一片让落叶归根的泥土，一份让人安心的承诺，一条水磨牛仔裤……会带给我们踏实、稳当的感觉。那么，组成这些画面的色彩元素：棕色、黄色、灰色、黑色，正是能够营造出让人信任、可靠、稳定感觉的色彩。

在这一色系中，我们发现：低明度的暖色占据了大多数席位，它们往往能传递给人高档、品质、信赖的感觉。而高饱和度的纯色则可能使画面过于跳跃和不安稳，需尽量避免使用。

单色

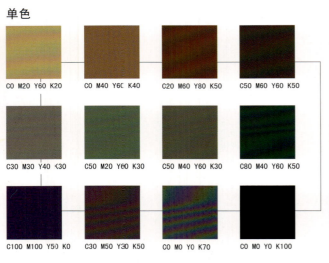

双色

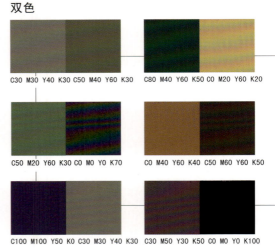

三色

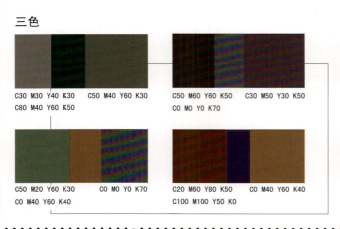

多色

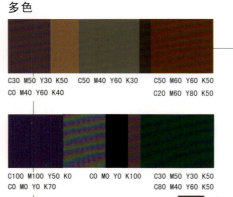

注：CMYK值标示

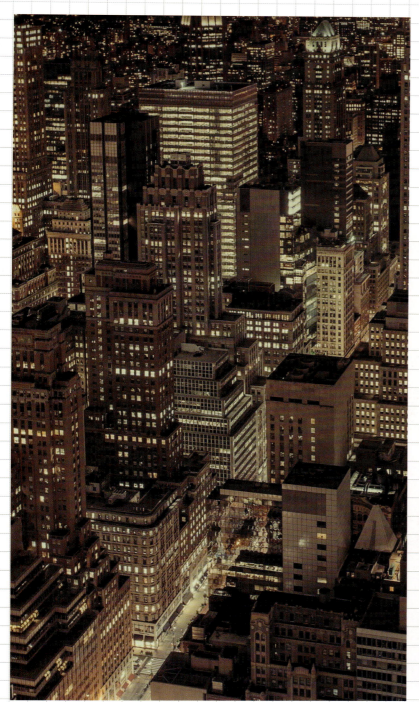
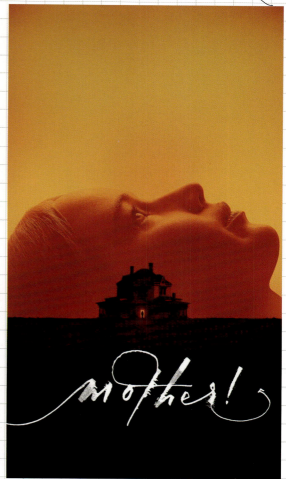

右页左图 纽约夜景，建筑、灯光、街道，层次丰富的棕色系，构成城市的风景线。

右页右图 《母亲》的电影招贴设计，整幅画面用太阳和土地的颜色营造氛围。

色彩常用术语

RGB：位图颜色的一种编码方法，是通过对红(R)、绿(G)、蓝(B)三个颜色通道的变化以及它们相互之间的叠加来得到各式各样的颜色，这个编码方法几乎包括了人类视力所能感知的所有颜色，是目前运用最广的颜色系统之一。

CMYK：位图颜色的一种编码方法，用孔雀蓝（C）、玫红（M）、淡黄（Y）、黑（K）四种颜料的含量来表示一种颜色。常用的位图编码方法之一，可以直接用于彩色印刷。

位图：计算机中显示的图形一般可以分为两大类——矢量图和位图，亦称为点阵图像或绘制图像，是由称作像素（图片元素）的单个点组成的。这些点可以进行不同的排列和染色以构成图样。当放大位图时，可以看见赖以构成整个图像的无数单个方块。处理位图时，输出图像的质量决定于处理过程开始时设置的分辨率高低。操作位图时，分辨率既会影响最后输出的质量也会影响文件的大小。

矢量图：矢量图是根据几何特性来绘制图形，这些图形的元素是一些点、线、矩形、多边形、圆和弧线等等，它们都是通过数学公式计算获得的。矢量图只能靠软件生成，文件占用内在空间较小，因为这种类型的图像文件包含独立的分离图像，可以自由无限制地重新组合。它的特点是放大后图像不会失真，和分辨率无关，文件占用空间较小，适用于图形设计、文字设计和一些标志设计、版式设计等。
矢量图与位图最大的区别是，它不受分辨率的影响。因此在印刷时，可以任意放大或缩小图形而不会影响图的清晰度。

图像分辨率：指图像中存储的信息量。分辨率有多种衡量方法，典型的是以每英寸的像素数来衡量。图像分辨率和图像尺寸（高宽）的值一起决定文件的大小及输出的质量，该值越大图形文件所占用的磁盘空间也就越多。图像分辨率以比例关系影响着文件的大小，即文件大小与其图像分辨率的平方成正比。如果保持图像尺寸不变，将图像分辨率提高一倍，则其文件大小增大为原来的四倍。

Alpha通道：Alpha通道是一个8位的灰度通道，该通道用256级灰度来记录图像中的透明度信息，定义透明、不透明和半透明区域，其中黑表示透明，白表示不透明，灰表示半透明。

颜色深度：颜色深度是图片中的颜色数，简单说就是最多支持多少种颜色。一般是用"位"来描述的。颜色深度越大，图片占尚空间越大。彩色深度标准通常有以下几种：
 1位色，仅黑白。
 8位色，每个像素所能显示的彩色数为2的8次方，即256种颜色；
 16位增强色，16位彩色，每个像素所能显示的彩色数为2的16次方，即65536种颜色；
 24位真彩色，每个像素所能显示的彩色数为2的24次方，约1680万种颜色；
 32位真彩色，即在24位真彩色图像的基础上再增加一个表示图像透明度信息的Alpha通道。

色卡：是自然界存在的颜色在某种材质上的体现，用于色彩选择、比对、沟通，是色彩实现在一定范围内统一标准的工具。

PANTONE色卡配色系统：英文名为 PANTONE MATCHING SYSTEM（曾缩写为PMS），中文官方名称为"彩通"，是享誉世界的涵盖印刷、纺织、塑胶、绘图、数码科技等领域的色彩沟通系统。

RAL色卡配色系统：德国的一种色卡品牌，这种色卡在国际上广泛应用，中文译为：劳尔色卡。又称欧标色卡。
瑞典NCS色卡配色系统：始于1611年，现已经成为瑞典、挪威、西班牙等国的国家检验标准，它是欧洲使用最广泛的色彩系统。
日本DIC色卡：专门用于工业、平面设计、包装、纸张印刷、建筑涂料、油墨、纺织、印染、设计等方面的色卡配色系统。

常用图片存储格式介绍

BMP：Windows操作系统标准位图文件格式。Windows位图可以用任何颜色深度（从黑白到24位颜色）存储单个光栅图像。Windows位图文件格式与其他Microsoft Windows程序兼容。它不支持文件压缩，也不适用于Web页。

JPEG：是一种专门为照片图像而开发的图像格式，是图像存储格式中使用最广泛的格式。JPEG图片以24位颜色存储单个光栅图像。JPEG是与平台无关的格式，支持最高级别的压缩，不过，这种压缩是有损耗的。

TIFF：是印刷行业中支持最广的图形文件格式，是可以在所有类型的系统中兼容并互换的理想文件格式。TIFF 以任何颜色深度存储单个光栅图像。TIFF格式是可扩展的格式，采用不降低图像质量的无损压缩方式。但TIFF文件通常比JPEG要大8～10倍，因此存储效率较低。

GIF：图形交换格式，采用不损失颜色的压缩技术。GIF图片以8位颜色或256色存储单个光栅图像数据或多个光栅图像数据。GIF图片支持透明度、压缩、交错和多图像图片（动画GIF）。

EPS："Encapsulated PostScript"格式是一种专用的打印机描述语言，可以描述矢量信息和位图信息。

PDF："Portable Document Format"是Adobe公司Acrobat软件中用于制作文档的文件格式，由于文件容量小，功能强大，因此被广泛使用。

参考书目

[1] 周至禹.形式基础[M].北京：高等教育出版社，2007
[2] 郭茂来，秦宇.构成色彩[M].北京：人民美术出版社，2008
[3] 朴明焕.色彩设计手册[M].何秀丽，译.北京：人民邮电出版社，2009
[4] 毛德宝.设计色彩[M].南京：东南大学出版社，2000
[5] 拉尔夫•迈耶.美术术语与技法词典[M].邵宏，罗永进，樊林，等，译.南京：江苏教育出版社，2005
[6] 鲁道夫•阿恩海姆.艺术与视知觉[M].滕守尧，朱疆源，译.成都：四川人民出版社，1998
[7] 伊达千代.色彩设计的原理[M].悦知文化，译.北京：中信出版社，2016
[8] 野村顺一.色彩心理学[M].张雷，译.海南：南海出版公司，2014

图书在版编目（CIP）数据

色彩创意设计 / 陈珊妍著 .—南京：东南大学出版社，2018.1

（我们爱设计）

ISBN 978-7-5641-7524-5

Ⅰ. 色… Ⅱ. ①陈… Ⅲ. ①色彩－设计－高等学校－教材 Ⅳ. ① J063

中国版本图书馆 CIP 数据核字（2017）第 296798 号

书　名：色彩创意设计
著　者：陈珊妍
书籍设计：陈珊妍
装帧助理：吴雪纯
出版发行：东南大学出版社
出版人：江建中
社　址：南京市四牌楼 2 号（邮编 210096）
经　销：各地新华书店
印　刷：南京新世纪联盟印务有限公司
开　本：889mm×1194mm　1/20
印　张：8
字　数：315 千字
版　次：2018 年 1 月第 1 版
印　次：2018 年 1 月第 1 次印刷
书　号：ISBN 978-7-5641-7524-5
印　数：1～3000
定　价：58.00 元

凡因印装质量问题，请与营销部联系调换。电话：025-83791830